52堂
創意攝影練習課

Creative Photography Lab

52堂創意攝影練習課

大膽實驗，找到自我的風格

作　　　者　史帝夫‧桑罕、卡拉‧桑罕
　　　　　　Steve Sonheim with Carla Sonheim

譯　　　者　蘇雅薇

總 編 輯　汪若蘭

責 任 編 輯　徐立妍、蔡曉玲

行 銷 企 劃　高芸珮

美 術 設 計　賴姵伶

發 行 人　王榮文

出 版 發 行　遠流出版事業股份有限公司

地　　　址　臺北市南昌路2段81號6樓

客 服 電 話　02-2392-6899

傳　　　真　02-2392-6658

郵　　　撥　0189456-1

著作權顧問　蕭雄淋律師

法 律 顧 問　董安丹律師

2014年08月01日　　初版一刷

行政院新聞局局版台業字號第1295號

定　　　價　新台幣 300元〔如有缺頁或破損，請寄回更換〕

ISBN　978-957-32-7397-4

遠流博識網　http://www.ylib.com　E-mail: ylib@ylib.com

國家圖書館出版品預行編目(CIP)資料

52堂創意攝影練習課 : 教你用相機表達自我,發揮創意,改
造攝影作品 / 史帝夫.桑罕(Steve Sonheim), 卡拉.桑罕(Carla
Sonheim)著 ; 蘇雅薇譯. -- 初版. -- 臺北市 : 遠流, 2014.05
　　面 ；　公分
譯自 : Creative Photography Lab : 52 Fun Exercises for
Developing Self-expression with Your Camera
ISBN 978-957-32-7397-4(平裝)

1.攝影技術

952　　　　　　　　　　　　　　　　　　103005217

52堂
創意攝影練習課

攝影不是用學的，而是大膽實驗的創意

Creative Photography Lab

52 Fun Exercises for Developing
Self-Expression with Your Camera

史帝夫‧桑罕、卡拉‧桑罕
Steve Sonheim with Carla Sonheim
著

蘇雅薇
譯

遠流出版公司

Contents 目次

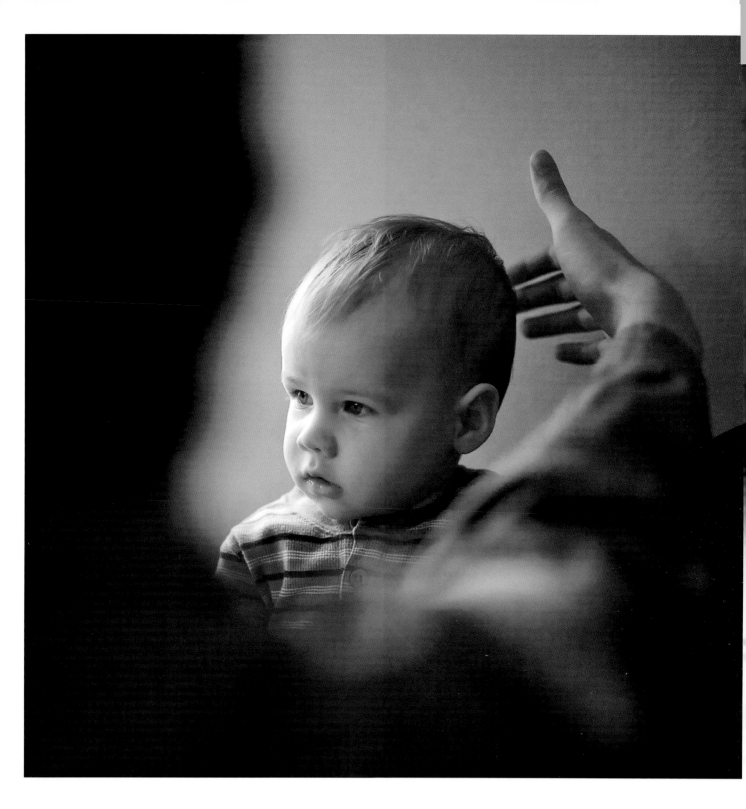

前言

　　攝影富含了深厚的意義，你按下快門的剎那，就創造了獨一無二的作品，傳達出情緒和想法。照片擷取了你生活的一瞬間，其中包含了當下一時的衝動，以及無數抉擇的結果。可是，我們平常照的照片太多，看的照片也太多，結果都忘了攝影有多麼重要。

　　我寫這本書的第一個目的，就是幫助你在相片中添加更多自我意識。你必須拋下一些傳統的攝影規則和技巧，甚至用有點蠢的方法拍照，但重點是要學著放鬆，享受攝影的樂趣。

　　我們不但可以透過攝影表達想法和情感，攝影對於創意思考和多元文化也非常重要。書中每一課都有獨特的提示，激勵你踏出家門創作。請把每一篇課題當作暖身訓練，而不是正式比賽，你只要朝想像力和新發現指引的方向前進就好。

　　我寫這本書的第二個目的，則是協助你更加了解攝影的主要器材：相機。書中每一課都兼具創意和技巧兩個層面，不過最重要的還是創意，你可以參考攝影技巧建議中你需要的部分，但不要因此限制自己的自由發想。

　　就好比你剛開始學開車的時候，大部分的注意力都花在思考如何控制車子；然而一旦學會並上手之後，你就能忘了汽車的運作，開始思考你能開車去哪些地方。

　　只要按下數位相機的快門，你就能照出照片，甚至是很不錯的照片。如果你不想更進一步，也沒什麼不好，不過只要你更了解相機，就更能決定想讓照片呈現的模樣。我們攝影時做的每個小決定，都反映了我們的個性和想法，而這正是攝影（或任何藝術創作）最引人入勝的一點。

相機只會做兩件事：
· 將光線聚焦到底片或感應器上
· 控制光線量

作畫或雕塑時，創作的決策過程非常直白，然而攝影時，我們和拍攝對象之間卻隔了一台複雜的機器。你怎麼知道心中想的畫面跟相機拍的一樣呢？所以我們才會說「真希望這張照片照得好看」，因為攝影的結果大多不在我們掌控之中。

為了將更多自我意識帶入照片當中，我們需要對相機有基本的了解。我們不需要知道相機明確的運作方式，但至少要知道相機能做什麼。

相機

每一台相機都只會做兩件事：將景物聚焦在底片或感應器上，並控制聚焦範圍內的光線量。

數位相機（不管是數位單眼相機或智慧型手機）能夠自動進行以上兩項功能，而且做得不錯。你只要將相機對準拍攝對象，按下快門，就能照出漂亮的照片。較進階的相機則讓攝影師享有更多掌控權，依自己的需要控制相機。不過不管是不用電池的舊式底片相機，還是最高級的數位單眼相機，做的事情都一樣：聚焦和曝光。

聚焦

聚焦的概念非常簡單：相機鏡頭能前後伸縮，讓拍攝對象變得清楚。基本傻瓜相機要聚焦很容易，你只要將螢幕上閃爍的小方塊對準想聚焦的景物，按下快門就好了。進階的數位單眼則提供較多選擇，可以追蹤移動中的物體、多點聚焦，或是辨識人臉。你可以參考相機的使用說明書，其中會有更詳細的資訊。請多測試你的相機具備的聚焦功能，選出你喜歡的模式，練習拍攝看看。

這本書不是教你拍出專家級的照片，而是拍出具有個人風格的照片！

曝光

曝光的概念或許比較難懂。首先,我們必須明確定義曝光和採光之間的差異。

曝光指的是拍攝照片所需要的整體光線量。我們的眼睛會因應周遭世界的亮度而不停調整,好讓我們看得清楚。相機的運作原理跟眼睛一樣,因此曝光指的就是相機為了適應所在環境所做出的調整。

採光指的則是照片中的光線品質,也就是照射在景物上的光線方向、顏色和柔和程度。請記得,相機的設定只能影響曝光,而曝光好並不保證相片的採光就好。在室外拍攝的照片中,好的光源都是自然光,而捕捉光線需要觀察、學習、等待和四處移動,與相機完全無關。

為了解釋清楚曝光的概念,讓我講一個小故事吧。

烤麵包的譬喻

曝光就像我們在烤箱上設定的時間和溫度,如果設定對了,麵包就會烤得好;採光則像麵團裡的材料,負責替麵包帶來味道、質感、香氣和顏色。

光圈值和小蜜蜂

很久很久以前,高塔上關了一位公主。塔上只有一扇圓形窗戶,塔外則有一大群有魔法的小蜜蜂。公主發現如果她打開窗戶,每天讓恰好一百隻蜜蜂飛進來,小蜜蜂就會替她釀一壺蜂蜜;她還發現那扇窗戶也有魔法,可以改變大小。公主知道每次一定要讓同樣數量的蜜蜂飛進來,可是窗外飛來飛去的蜜蜂數量總是不斷改變。比方說,傍晚的時候蜜蜂比較少,窗戶就必須開久一點,或者開大一點,或者同時開久又開大;至於白天的時候,塔外的蜜蜂非常多,所以窗戶就要開得很小,而且很快就關上。有時候公主晚上喜歡站在窗邊看小蜜蜂飛舞,這時她就會把窗戶縮得很小,但打開很長一段時間,讓足夠的小蜜蜂飛進來。

曝光程度決定拍好的照片會太亮還是太暗。

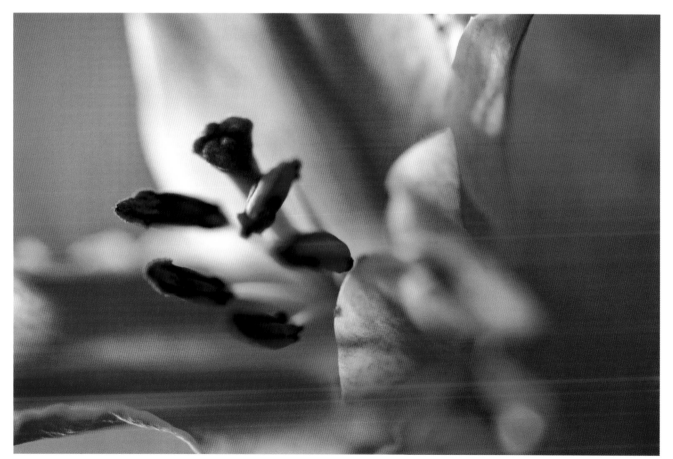

畫面中的採光決定作品的氛圍和感覺。

光圈

快門速度

光圈和快門速度

就像故事中的公主和小蜜蜂，每次拍照的時候，相機都必須接收同樣的光線量。然而室外的光線量總是不斷改變，所以相機必須控制多少隻「小蜜蜂」能飛進來，相機就跟高塔上的窗戶一樣，靠兩種方法控制光線量：光圈就像窗戶的大小，快門速度則像窗戶打開的時間長短。

每次你按下快門，相機便會迅速測量周遭的光線，接著選擇適合的快門速度和光圈，好接收正確的光線量，相片的曝光程度就是兩者一同控制的結果。

光圈設定由一系列的數字表示：F/2、F/4、F/5.6、F/8、F/11和F/22。你只要知道數字愈小，代表光圈（窗戶）愈大。

快門速度則由快門（窗戶）打開幾分之幾秒來表示：1/4、1/8、1/15、1/30、1/60、1/125和1/250秒。

我們回頭看小蜜蜂的故事：要讓一百隻蜜蜂進來，你可以將窗戶打開到F/8，並打開1/30秒，或者將窗戶打開到F/11（較小），然後打開1/15秒（較久）。只要你將光圈大小和快門速度朝相反方向等比調整，任何組合都能達到同樣的曝光效果。

為了不要把事情弄複雜，我們其實不會真的研究有多少光線照射在景物上，或高塔外有多少蜜蜂飛來飛去。相機會直接告訴我們光圈大小和快門速度的組合，例如F/8加1/30秒。相機會測量光線，再判斷該使用何種組合，但我們只會看到相機最終建議的曝光程度。

快門速度和光圈一起合作，控制照片的亮度，讓我們在任何情況下都能拍出曝光良好的作品，我稱這兩者為「攝影好朋友」。

在手動模式下，我們可以自行調整快門速度和光圈，只要記得兩者調整的幅度要相等。在自動模式下，相機會自動替我們決定，完全不需要我們插手。

快門速度和光圈（攝影好朋友）其實不僅影響照片亮度，但在進一步介紹之前，我要先提一下影響曝光的另一個元素，也就是「第三個攝影好朋友」：感光度。

感光度

　　感光度就像影印紙，你可以使用較輕、較便宜的紙，這樣印刷速度較快，使用的墨水較少，然而影印的品質也較差；或者你可以使用品質較好、較厚的紙，雖然印刷時間較長，但品質也好多了。不管怎麼做，你都必須告訴影印店你要用哪種紙（感光度），店家才知道要用多少墨水（曝光）。

　　低感光設定通常能照出品質最好的相片，但拍攝過程中需要較大量的光線；高感光設定照出來的照片可能比較粗糙，含有較多雜質，但需要的光線量少。

　　幾乎所有相機都備有自動感光功能，會自行將感光度盡量調低。如果光線量不夠，無法維持適當的快門速度，相機就會逐漸調高感光度。除非你很在意相片的雜質和粗糙程度，否則感光度其實不太重要。

動態模糊和景深

　　我們現在知道感光度決定一張照片需要多少光線，同時也會影響相片的品質。稍早我已經提過，快門速度和光圈也會影響相片的拍攝成果。

　　動態模糊：拍攝當下，如果快門速度太慢，移動中的物體都會變得模糊，移動相機本體也會造成同樣的結果。你只需要記得幾條基本標準：手持相機在快門速度1/60秒以下就會造成模糊，各式運動和亂動的小孩在1/250秒左右會模糊，賽車則在1/4000秒左右。

　　景深：光圈控制曝光和景深。我們來做個小實驗：把你的手貼到臉前，眼睛聚焦在手指上，接著聚焦在你手指後方的房間。你沒有辦法同時清楚看到你的手和房間，這表示眼睛的景深很淺，沒有辦法同時聚焦在很近跟很遠的物體上。我們平常不會注意到，因為眼睛聚焦的速度很快，所以我們看到的每樣東西都能馬上變得清晰。

　　鏡頭則和眼睛不同，如果我們將光圈調得很小，就能同時聚焦由近到遠的所有景物。針孔攝影機甚至不需要鏡頭，因為針孔實在太小，以至於照到的每樣東西似乎都很清楚。我強調「似乎」這兩個字，因為就算把光圈調得很小，事實上還是只有聚焦到的物體是完全清晰的。

「攝影好朋友」快門速度、光圈和感光度總是一起合作。感光度訂定基本規則，決定拍攝特定品質的相片需要多少光線量。接著光圈和快門速度一齊運作，捕捉確切的光線量。

數位單眼相機備有完全手動模式，你可以自行設定感光度。感光度設定好後，相機會測量拍攝場景中的光線，並在你調到合適的光圈和快門組合時提醒你。傻瓜相機則提供不同程度的手動模式，有些可以讓你自行設定「攝影好朋友」的其中一或兩項，相機再自動調整剩下的部分。智慧型手機的相機則完全自動。

如果使用較小的光圈「縮小」鏡頭，拍攝對象前方和後方的景物便會聚焦得更清楚：

小光圈（數字大） = 景深較深
大光圈（數字小） = 景深較淺

所以說，「攝影好朋友」感光度、快門速度和光圈只要一齊合作，不管在豔陽高照的海灘，還是昏暗的撞球廳，都能拍出完美曝光的照片。不過三者也各有必須權衡之處：

感光度 = 影像清晰程度、品質
快門速度 = 模糊
光圈 = 景深

場景模式

場景模式是用來提示相機，你拍攝的對象，讓相機可以推測「攝影好朋友」感光度、快門速度和光圈的最佳設定。使用傻瓜相機時，只要選對適合拍攝對象的模式，成品通常不會出太大差錯。數位單眼相機也有一些不錯的預設模式，不過你可能需要參考一下使用說明書，才能了解每個模式的用途。請記得相機的模式和設定只是選出「攝影好朋友」的最佳組合，以符合你的拍攝情境。

舉例來說，如果你選擇動態或運動模式，相機考量的優先順序將是：

第一：高快門速度，避免模糊
第二：使用小光圈，追求深的景深，因為移動的物體通常難以聚焦
第三：低感光度，以求畫質清晰

天氣好的時候，這三個目標都能達到。然而隨著天色變暗，相機首先會調高感光度，接著調大光圈，犧牲聚焦以維持快門的速度。如果天色愈來愈暗，感光度將會調得更高，光圈會開到最大，最後快門速度也會減緩。如果相機有開啟閃光模式，閃光燈也會適時啟動來打光。

淺景深表示只有你選擇聚焦的部分很清楚。

深景深表示從前景到背景的一切幾乎都相對清晰。

拍攝對象不斷移動且難以聚焦的時候，就非常適合使用動態模式。

曝光補償

　　曝光補償大概是相機上最好用的設定。請翻閱你的使用說明書，有時曝光補償寫作「EV調整」，這個功能就像照片的調光開關，不管你使用什麼模式，甚至不用理會「攝影好朋友」，只要調高或調低曝光補償，便能讓你的照片變得亮一些或暗一些。

影像尺寸

　　影像尺寸指的是相片的檔案大小，和感光度影響的影像品質不同。影像尺寸與曝光無關，只是告知相機你希望的相片檔案大小。較大的檔案能讓相片比較好看，但記憶卡的儲存空間也比較有限。我建議你將影像尺寸調到最高，然後頻繁下載相片，清空記憶卡。

閃光

　　進行本書中大部分的課題時，你應該關掉閃光燈。進入相機選單，試著將閃光燈關掉，如果你不知道怎麼做，請上網搜尋你的相機型號，查詢如何關掉閃光燈。

　　我們不用閃光燈，因為閃光燈打出的燈光品質非常差，光線平板無色，照亮的範圍有限，會形成突兀的影子，通常還會破壞場景中的自然光。閃光燈難以控制，而且這本書的宗旨就是希望你去尋找、捕捉美妙的自然光，所以除非必要，否則不要使用閃光燈。

手動聚焦

　　如果你的相機能夠手動聚焦，就盡量使用手動聚焦模式練習。這項技巧非常實用，而且能增強你的構圖能力：一旦你不需要拿聚焦點到處追著拍攝對象跑，你就能靜下來多想想如何取景。

拍攝這張照片時，白色背景讓相機的自動設定猜錯了。我使用曝光補償，又拍了一張較亮的照片。

進行本書大部分的課題時，要把閃光燈關掉。

腳架

對我來說，腳架是攝影第二重要的器材。有了腳架，我們就能使用較慢的快門速度，卻不怕造成影像模糊，如此一來我們就有更多感光度和光圈的選項，也更能發揮創意。如果你還沒有腳架，我建議你買一把，而且盡量買最好的，因為攝影經常會用到腳架，而腳架和相機不同，不會過時或退流行。

相片編輯

數位攝影可以分成兩個相等的階段：拍攝和編輯。相片編輯通常稱為後製，而攝影師在電腦上編輯相片投入的心力與時間，往往不亞於拍攝當下。後製時做出的決定通常也很有趣又有特色，不過我們必須了解拍攝與編輯之間的不同。進行拍攝時，我們受到周遭所見、所聽、所聞和所感到的一切影響；進行後製時，我們則受到螢幕上的畫面和所用軟體提供的選項影響。

我認為後製應該用來加強、傳達拍攝照片當時的靈感。我不否認電腦後製也能創造出讓人眼睛一亮的作品，但在本書的課題中，我們希望專注在捕捉影像的當下。

因此你只需要基本的編輯軟體，讓你裁切照片，調整相片大小，製作拼貼圖。市面上有許多軟體，有些免費，有些要幾千美元，我建議你選擇你會愈用愈喜歡的軟體。

智慧型手機

本書大部分的課題都可以使用智慧型手機的相機進行，有些甚至是特別為智慧型手機設計。每一課都會提供建議給智慧型手機使用者。

分享

我們建了一個FLICKR網站，讓你分享你的作品，並欣賞其他人為每個課題拍攝的相片。進入FLICKR.COM，並建立你的帳號，我們的社群名稱是「STEVE SONHEIM'S CREATIVE PHOTOGRAPHY LAB」。

關於取景和採光

這本書不會花太多時間討論正確的取景或採光方式。當然不少有用的取景規則能協助你拍出很棒的照片，可是你取的景結果都跟別人的作品一樣。我寫這本書的目的就是希望你能拍出前所未見的作品，而不是跟隨前人的腳步。

採光也一樣。世上流傳許多採光的原則和標準，在商業攝影界尤其明顯，但進行本書的課題時，你只要記得一件事：跟著直覺走。試著在不同情境下，拍攝大量照片，然後仔細研究。想想你喜歡每張照片哪一點，並拿你感興趣的元素實驗看看。如果你覺得某個元素很有趣，就表示那真的很有趣。

「攝影前還要考慮取景規則，就像出門散步前要考慮地心引力一樣。」

——愛德華・韋斯頓
（Edward Weston，攝影家）

放手去拍

　　學習攝影就是學習用迴異嶄新的方式觀察世界，而第一步就是要大膽去拍，不要受限於你心中好照片的標準。

　　進行這個單元的課題就像在素描本上塗鴉，準備熱身；套用卡拉的話，總之先「讓你的手動起來」就對了。將你的相機調到自動模式，不要想任何規則，直接開始拍攝。

　　學著放鬆，並擴大涉獵範圍，嘗試在平常不會拍照的情境下拍拍看。帶著相機到處走，及時捕捉任何你感興趣的影像。讓你的直覺衝動引導你，趕在理性腦袋開始下指令前按下快門。記得拍很多照片！

　　花時間看你拍的照片。你不需要把成品給別人看、整理成相簿或保存下來，只要花時間看過每張照片，找出你喜歡、不喜歡、沒有注意到或讓你驚豔的元素。

UNIT 1

「最初一萬張照片永遠是你拍得最糟的一萬張。」

——亨利・卡提耶・布列松

（Henri Cartier-Bresson）

LAB 1

智慧型手機 30/30

別再侷限於單張快照的拍攝方式了。這一課的目標是拍攝一系列影像，以捕捉一段經歷。用你的手機，在三十分鐘內拍攝三十張照片，來講述一個故事。

- 智慧型手機使用者：你的手機最適合這種隨興的攝影方式。
- 數位單眼和傻瓜相機使用者：如果你的手機備有相機，那就把照相機留在家，帶手機就好。

「攝影家總為了只要按按鈕就能賺錢而感到不好意思。」

——安迪·沃荷
（Andy Warhol）

開始囉！

1. 將手機充飽電，設定計時三十分鐘，每隔一分鐘就拍下一張吸引你注意的景物。不要停下來想：「這樣照好看嗎？」只要拍就對了。

2. 你可以出外散步，找人同行或自己出去，或坐在桌前……怎樣都可以。

3. 從當天拍攝的照片當中，選出你最喜歡的幾張，做成拼貼圖。

小撇步

iPhone使用者：你可以試用Photo-Sort這個應用程式，在手機上整理分類照片

雨天沙漠散步之旅。卡琳·史溫森攝。

LAB 2 眨眼！

設定

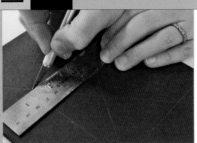

· 把相機留在家裡。你需要的是一張堅硬的深色厚紙板、一把尺和一把銳利的美工刀。

你有沒有幻想過只要一眨眼，就能用眼睛照下照片？這一課是經典的攝影練習，讓你能進一步發揮眨眼的技巧。

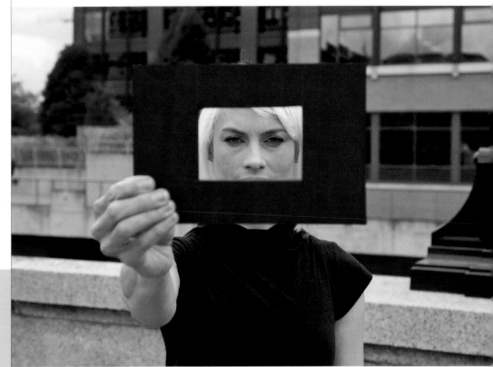

藉由改變觀景窗和眼睛之間的距離，模擬鏡頭的伸縮。

「我隨時在心中拍攝周遭的一切，當作練習。」

——米諾·懷特
（Minor White，攝影家）

開始囉！

1. 將深色厚紙板裁切成15 × 23公分的長方形。

2. 在厚紙板中央小心割出6.5 × 10公分的長方形空洞。

3. 帶著你的新觀景窗出門，不用相機，而是用你的眼睛和記憶「眨眼」拍下照片。

4. 把觀景窗靠到一隻眼前，左右移動取景。前後移動厚紙板，調整畫面大小，然後「眨眼」照下照片。

5. 取景時請緩緩移動觀景窗，注意畫面中的所有細節。試著在心中快速說出觀景窗中每樣景物的名稱：每一樣都需要在你的照片裡嗎？

6. 如果室外很亮，就快速眨眼；如果很暗，就慢慢眨眼。在腦中記住眨眼時眼睛聚焦的畫面。嘗試拍攝物體移動時的連續畫面。

7. 嘗試拍攝直向和橫向的畫面。

用厚紙板切除你不希望出現在畫面中的東西。

重現「眨眼！」

設定

你還記得多少眨眼照下的畫面？這一課的挑戰就是請你試著拿起相機，拍下一、兩張前一課的眨眼照片。帶一張空白記憶卡，你才有足夠的空間拍攝很多照片。

· 關掉閃光燈。

· 傻瓜相機：使用快照模式。

· 數位單眼相機：使用全自動模式，或者你習慣的快照模式。

· 智慧型手機：如果你的手機鏡頭無法伸縮，你可能需要後製裁切照片，以符合眨眼照片的構圖。

「攝影擷取時光中的某個瞬間，藉由停住時間改變了生命。」

——桃樂絲·蘭格
（Dorothea Lange，攝影家）

重現這張「眨眼！」照片時，我發現即使稍微改變相機角度，也會大幅更動構圖。

開始囉!

我兒子們在附近玩得滿臉是泥巴,他們回家時,我先快速眨眼照了一張相,才跑去拿相機。

1. 再次拜訪第二課「眨眼!」時你去過的場景。

2. 喚起記憶中當時拍下的景象。

3. 在相機觀景窗中重現這個畫面,然後按下快門。

4. 多嘗試幾次。改變取景方式和相機角度,不斷拍攝,直到你拍到確實想要的景象。

5. 研究這些照片。你的成品和眨眼照片有多類似?最難捕捉的元素是什麼?

蒙眼拍攝

攝影有項了不起的特色,就是驚喜,即使我們已經細心取景,還是會等不及想看到拍攝成果。這一課的重點就是要感受攝影的驚喜,因為你要閉著眼睛拍攝!

- 關掉閃光燈。
- 傻瓜相機:選擇快照模式等設定。
- 數位單眼相機:使用你習慣的全自動模式。
- 智慧型手機:盡可能將手機拿得離身體愈遠愈好。

「我最好的作品幾乎都是下意識拍的,而且往往在我弄懂之前就拍好了。」

——山姆·亞柏
(Sam Abell,攝影家)

開始囉!

1. 找一個你能輕易四處移動的地方。花幾分鐘研究周遭,然後閉上眼睛,拍攝20張照片,過程中不可以張開眼睛。試著記住這個地方的樣子,在腦中想好每張照片的構圖。

2. 蹲下來、靠近、跳高:盡可能讓每張照片都不一樣。

3. 等到拍完20張之後再查看照片。如果拍攝成果太亮或太暗,請更改相機設定,再重拍20張,這次還是不可以偷看喔!

4. 將照片下載到電腦上,花幾分鐘一一研究。找出你喜歡的部分,然後問問自己:如果張著眼睛,我會照這張相片嗎?

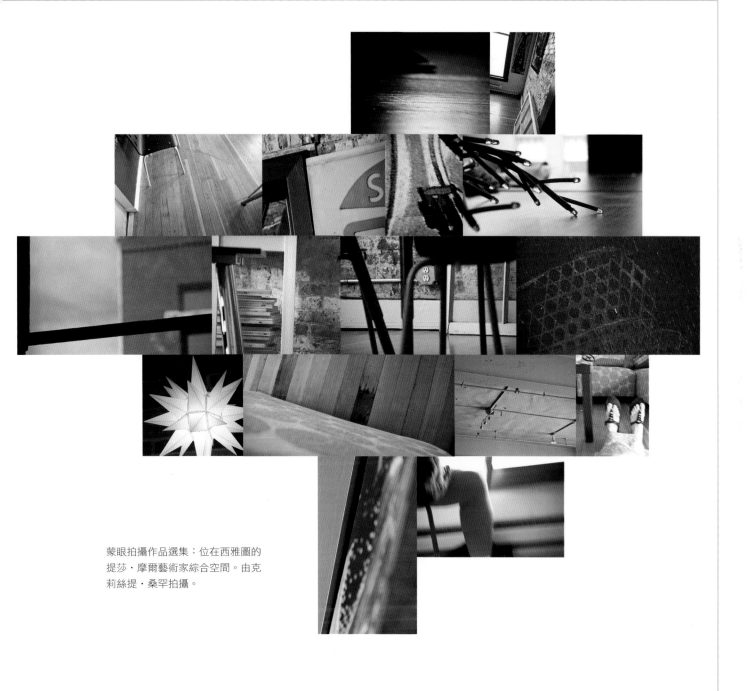

蒙眼拍攝作品選集：位在西雅圖的
提莎・摩爾藝術家綜合空間。由克
莉絲提・桑罕拍攝。

LAB 5 撲朔迷離

設定

相片如果沒有聚焦，影像不夠清楚，就缺少了重要的資訊。拍攝對象的輪廓必須清楚，我們才能知道拍的是什麼，並理解影像代表的意義。然而你能拍出引人注目的失焦照片嗎？

- 關掉閃光燈。
- 傻瓜相機：使用近拍模式。
- 數位單眼相機：使用光圈優先模式，將光圈調到最大（f/2.4或f/4等小數字）。這項設定很重要，因為你需要很淺的景深。
- 智慧型手機：請參考下頁小撇步。

「我拍了幾段失焦的景，因為我想得國際電影大獎。」

——比利·懷德
（Billy Wilder，導演）

雪若·拉茲穆斯拍的這張照片沒有任何清晰的細節，卻還是講了一個清楚的故事。

開始囉！

背光的剪影很適合失焦攝影，能創造出有趣的形體和負片般的空間。

1. 照出完全失焦的相片。

2. 將鏡頭調成手動聚焦，透過觀景窗觀察四周。調整對焦環，直到景物都變得模糊，再開始拍攝。

3. 針對同樣的景色，試著調整不同的聚焦程度。

4. 尋找背光的物體或剪影，這些拍攝起來的效果都很有趣。

5. 如果你無法將相機調為手動聚焦，你就必須自行突破自動聚焦的限制。將相機對準某樣很近的物體，輕輕按下快門，然後把鏡頭轉向你的拍攝對象。幾乎所有自動聚焦的相機都能這麼做，請查看使用說明書中「鎖定聚焦」或「穩定自動聚焦」的解釋。

智慧型手機小撇步

有個辦法能夠騙過你的手機。拿好手機，讓食指出現在畫面的角落，接著將聚焦點移到手指上，如此一來畫面中其他景物應該就會失焦了。構圖時請特別注意，因為後製時必須將你的手指裁掉。

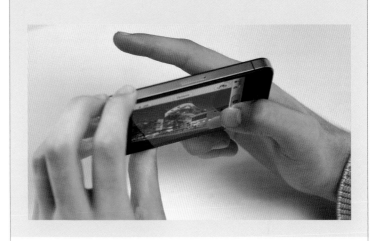

進行這一課的課題時，不要將「失焦」和「動態模糊」（第38課）搞混了。這張無頭模特兒的照片有聚焦，然而相機在曝光時移動了，才造成模糊的效果。

LAB **6** 帶著盲眼相機走

設定

我很懷念老派攝影那種未知的神祕感，只要底片沒洗出來，就無法得知我拍得怎麼樣。數位相機的即時回饋常讓我們以為相機能記錄現實，將每一個當下化為記憶。在這一課，我們要把拍攝相片和評估相片的過程分開。

- 傻瓜相機和數位單眼相機：把每項設定都調成自動。進行這一課時，你可以開著閃光燈沒關係。
- 智慧型手機：把螢幕遮起來，只留下按快門的位置。

「探索的過程包括看見眾人都看過的事物，以及思索沒有人想過的事情。」

——阿爾伯特・聖捷爾吉
（Albert Szent-Gyorgy，生理學家）

開始囉！

1. 拿出你的相機和紙膠帶，用紙膠帶把相機螢幕遮住。
2. 將所有設定都調為自動。每5分鐘拍攝一張照片，持續1小時。用手錶或碼錶計時，盡量確實每5分鐘拍一張照片。
3. 這一課應該一口氣完成，而且最適合一邊散步一邊拍攝。

4. 拍攝每張照片時試著不要計畫或多想，只要拿起相機，按下快門，再放下相機就好。不要偷看：這對你的拍攝心態有什麼影響？
5. 如果你能後製編輯相片，請將這12張照片依照順序排成拼貼圖。拍攝相片和觀賞相片之間出現了時間差，這對你的拍攝經驗有什麼影響？

我很喜歡納塔莉‧勒芙拍攝的這一系列照片，感覺非常放鬆又隨興。

LAB 7 100 張照片

設定

要拍攝多少照片,才能拍出一張傑作?有時候你一出手就有佳作,有時候卻怎麼拍都拍不好。其實關鍵在於學會習慣拍攝很多照片:並不是說你可能因此意外拍到好照片,而是因為拍攝的每一張照片都會成為你的一部分,讓你更了解觀察的藝術。

- ・關掉閃光燈。
- ・傻瓜相機:有快照模式可用最好,或依照每張照片調整模式:近拍模式、風景模式等等。
- ・數位單眼相機:這一課很適合練習手動模式。
- ・智慧型手機:拍就對了!

「拍攝讓你開心的事物,雖然對別人來說可能毫無價值,但對你有意義就夠了。」

——大衛・阿里歐
(David Allio,攝影家)

這是十七歲的衛斯里・桑罕拍攝的100張照片。

開始囉！

1. 帶著你的相機出門，沒拍到至少100張照片不要回家。

2. 跟著直覺走。如果你覺得某樣東西很有趣，拍個100張都沒關係。

3. 這一課的重點就是克服不想浪費底片的心態。

想想每張照片需要什麼樣的景深。如果你希望主體清晰，背景模糊，就使用最大的光圈（最小的數字）。如果你希望畫面中每樣東西都很清楚，就用小的光圈（大的數字）。

我要拿這麼多照片怎麼辦？

你可能覺得你已經照太多照片了。或許我們受到過去底片時代的影響，或者有股衝動，要將每件事都整理歸檔，因此往往習慣保存照片，彷彿每張相片都很寶貴一樣。然而有時攝影只是為了欣賞而已，把你的相機當成素描本，除了享受拍照的過程以外，你不一定要拿這些照片做什麼。

這就是你的傑作嗎？有可能，不過這一課的練習重點是讓你習慣按下快門。

8 LAB 轉啊轉啊轉

設定

如果你覺得照了這麼多照片，頭開始暈了，那麼這一課就讓我們照些有趣的自拍照，放鬆一下吧。

開始囉！

- 傻瓜相機：使用肖像模式，並手動將感光度調低。
- 數位單眼相機：使用快門優先模式，如此一來你可以自訂快門速度，再由相機挑選適合的光圈大小。從1/8秒開始，再嘗試更慢的設定。
- 智慧型手機：如果你的手機正反兩面都有鏡頭，你就可以看自己旋轉了！

1. 挑選室內場景或陰暗的室外，四周與眼睛同高的位置需要幾個不同的光源，例如窗戶或檯燈。避開頭頂光源，或將室內的頂燈關掉。
2. 將相機的感光度調低，例如調到100。如此一來相機的快門速度會減緩，你就能拍出一些動態模糊的效果。
3. 在公眾場合（大賣場或咖啡廳）進行這一課可能蠻有趣的。
4. 你不一定要挑陰暗的地點，但盡量避免很亮的地方。

5. 將鏡頭伸長為廣角。
6. 伸直手臂，拿相機對準你的臉，接著一面旋轉一面拍攝。
7. 如果背景照不出好看的模糊，你可以試著手動設定較慢的快門速度（例如1/4、1/2或1秒），並縮小光圈（選取較大的數字），以控制曝光狀況。

「讓世界順著名為改變的響亮鴻溝，不停轉動吧。」

——丁尼生男爵
（Alfred, Lord Tennyson，詩人）

感光度

感光度的概念起源於過去使用底片攝影的年代，當時攝影師必須依照不同的攝影場景，購買不同的底片。如果在暗處攝影，就要選擇數字大的高感光底片，例如400。

至於數位相機的感光度，通常以最低的感光度可以拍出品質最好的照片。調整感光度後，快門速度也會跟著變動，雖然必須犧牲最終成品的品質，卻可以讓你手持相機在黑暗的環境中拍攝。

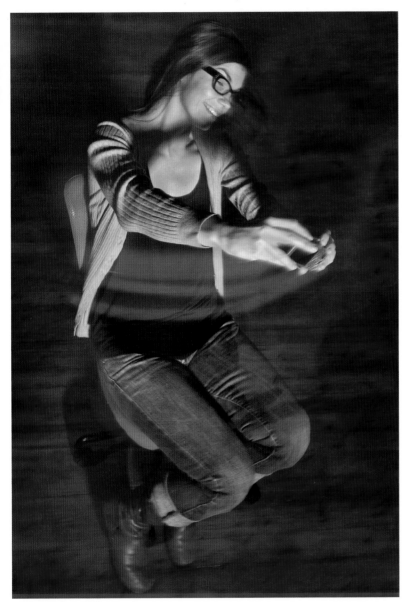

多照幾張相片，嘗試不同的表情，調整你的旋轉速度和相機角度。你可以選擇坐在旋轉椅上轉動。

LAB 9

卡拉的跨媒材創意教室：
紋理照片小旗子

材料

· 10張紋理照片
· 5張可用在噴墨印表機的印布
　（例如緹花布）*
· 4.5公尺長的線或麻繩
· 剪刀
· 縫紉機

*或者你可以將照片印在轉印紙
　上，再用熨斗將圖案印到白色
　棉布上

「藝術家的世界沒有極限，作品
的靈感可以來自遙遠之處，也可
以在咫尺之間。」

　　　　　　——保羅·史川德
　　（Paul Strand，攝影家）

這一課你需要出外拍攝周遭可見的紋理：草地、大樓牆壁、木箱等等，任何吸引你的圖形或紋理都可以。接著我們將這些照片轉化為一系列漂亮的小旗子，類似西藏的經幡。

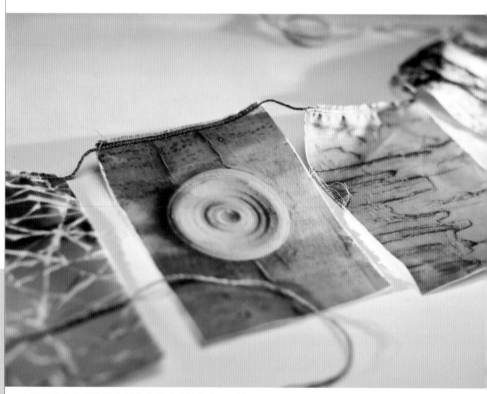

色彩柔和的繽紛旗子能替你的房間或前廊增添一抹低調柔美的質感。

圖一：使用相片編輯軟體將兩張旗子合併在一個信封大小的檔案裡。

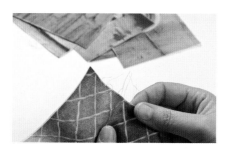

圖二：把旗子邊緣的線頭拉鬆，讓旗子看起來更自然。

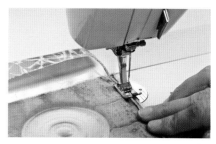

圖三：將繩索縫到旗子上面。

1. 拍攝10張紋理的照片，或從照片資料夾中挑選。拍攝對象可以包括植物、人行道、大樓的一部分或樹等等。尋找身邊一般物品中的設計和花紋。

2. 將每張相片的大小設為11.5×15公分，並將兩張照片存為一個檔案。在每張22×28公分的噴墨印布上印出兩張「旗子」（圖一）。

3. 用銳利的剪刀剪下你的10面旗子。

4. 稍微磨損一下每張旗子邊緣約0.8公厘。西藏人掛設經幡的目的是希望旗子最終能散開，將他們的希望傳到全世界，所以磨損邊緣可以讓旗子分解得更快（圖二）。

5. 將旗子擺在桌面上，依照你喜歡的順序排列，在每面旗子之間留下5公分空隙。將繩索或麻繩剪成適當的長度，在整列旗子兩側至少各留1公尺的長度，所以總長大約為4.5公尺。

6. 將縫紉機調到寬度偏寬的曲折縫模式。將繩索放在旗子上面，距離旗子上緣約3公厘，第一面旗子請放在距離繩索末端約1公尺的地方。將旗子固定好後，以曲折縫縫過繩索，將繩索縫到布料上（圖三）。

7. 縫到第一面旗子的盡頭時，請繼續在繩索上縫約5公分，再縫下一面旗子。

8. 重複以上兩個步驟，將10面旗子都縫到繩索上。剪斷線頭，將旗子掛起來！

迷你透明牛皮紙旗子

除了將照片印在布上，你也可以把相片印在透明牛皮紙上，然後將圖案剪成不規則的小長方型。印在透明牛皮紙上的圖案從兩面都看得到，因此很適合做較小的旗子，因為小旗子掛起來的時候通常會扭曲翻動。依照上述方法將牛皮紙縫到繩索上，每張旗子之間可以留更寬的距離。

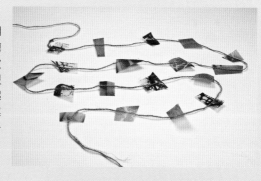

乍見光亮

　　我們的雙眼能夠快速適應各種亮度和顏色，因此除非目睹非常壯觀的景色（例如落日），否則我們通常不會注意光線的品質。人類在亮度不同的區域之間移動時，眼睛只需要一瞬就能適應，然而相機沒有人眼這麼靈活，就算是最好的數位相機，拍下的照片也不及人眼看到的十分之一。

　　了解相機的限制之後，你就更能察覺什麼情境下拍得出好照片。這項能力並非透過教學或磨練技巧就能學會，而是要靠練習與經驗，你需要不斷嘗試，研究拍攝成果，才能找到適合攝影的良好光線。對攝影師來說，善加利用現有光線通常非常耗力，他必須不停移動、等待，還要事前做好規劃。

　　不過想拍出曝光良好的照片，就和學習控制相機有關了。

　　在這個單元，我們要學習如何控制相片的亮度和色澤，同時也會研究一些特別的採光場景，來鍛鍊我們的「攝影眼」。

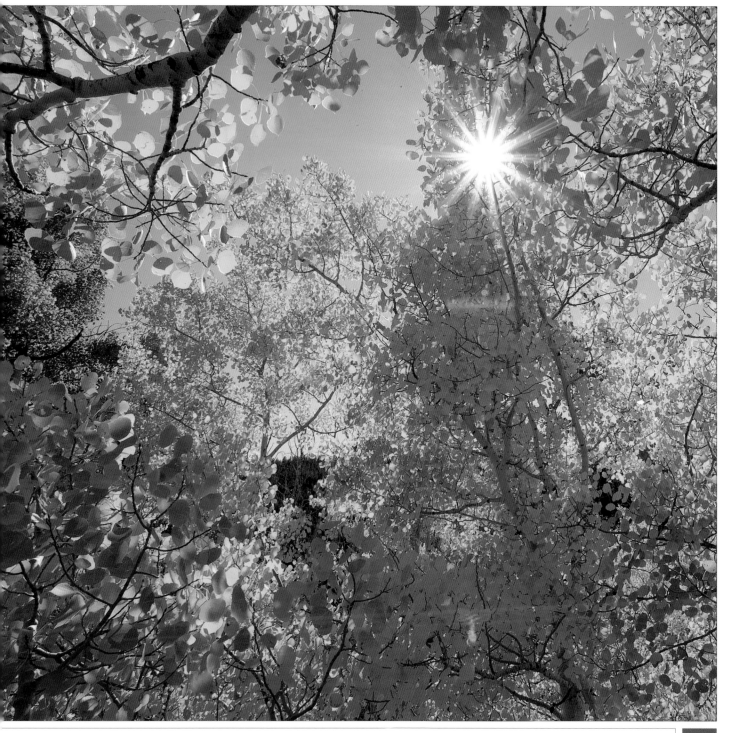

正與負

- 關掉閃光燈。
- 傻瓜相機：幾乎所有相機都有曝光補償的功能，通常列在目錄的「設定」選項下面。請參考使用說明書，找出相機的這項功能。
- 數位單眼相機：使用手動模式！挑一個光圈，然後將快門速度調得比相機建議快或慢。
- 智慧型手機：除非你的相機能調整亮度，否則這一課不太適合智慧型手機。

> 「攝影讓人們真正看見。」
>
> ——貝倫狄絲・亞伯特
> （Berenice Abbott，攝影家）

攝影的時候，我們首先要問：「現在正確的曝光應該如何？」我們的相機在測量光線時，會先平均現場的光線量，再算出光圈和快門速度的組合，好讓相機接收適當的光線量。在這一課，我們要探討「正確曝光」的定義其實並非絕對，希望最後你能了解，正確曝光不只是相機的設定，也是藝術創作的一環。

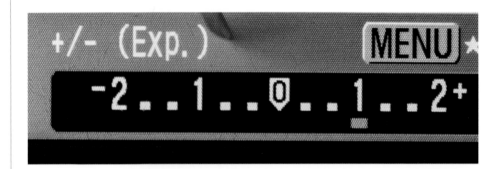

開始囉！

1. 挑一個目標，什麼都可以：人、風景、花或靜物。拍攝一系列的包圍曝光照片，從低曝光（暗）一路到高曝光（亮）。

2. 盡量將相機和目標維持在同一位置，這樣你才能比較拍攝成果。

3. 先從相機建議的曝光級數或自動設定開始，接著往下或往上調整兩級以上，再多拍幾張。

4. 研究你的照片。改變曝光時，你也改變了照片的情緒和場景的寫實感。

5. 再出去一次，挑選其他的目標或場景，再進行一次這一課。這次使用曝光程度來創造你想要的感覺。

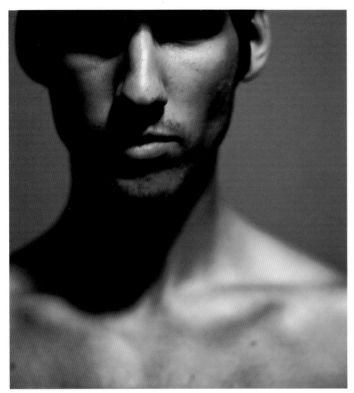
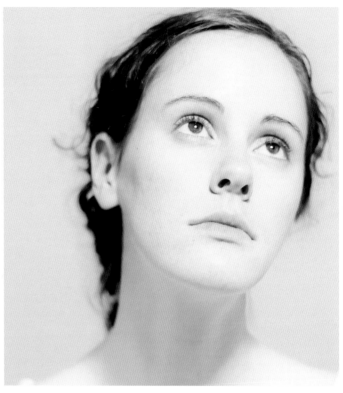

這兩張照片都在同樣的採光下拍攝,唯一的差別只是曝光設定。左邊調低了兩級,右邊調高了兩級。

包圍曝光

包圍曝光就像一口氣丟出一堆小石子,以確保有一顆打中目標。

包圍曝光指的是使用不同光線設定,拍攝同一個場景由暗到亮的一系列照片,再從中選出最好的一張,以確保最好的曝光效果。

使用曝光補償或EV調整功能,拍攝一系列從-2.0到+2.0的照片吧。

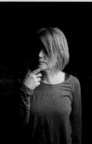
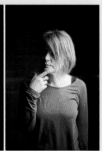

LAB 11 光與暗

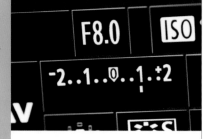

設定

前一課我們操弄了現實,將一般的景物變得很亮或很暗。可是如果你拍攝的物體很暗,而你希望拍攝結果也很暗呢?別忘了,相機會平均整個場景的光線量,來決定曝光程度。通常相機不會算錯,但拍攝對象幾乎全白或全黑的時候,相機就會犯錯了(因此在雪地或沙灘這類接近全白的環境拍照時,雪和沙才會顯得灰灰的)。這一課我們就教你怎麼騙過相機,拍出你想要的成果。

- 關掉閃光燈。
- 傻瓜相機:使用曝光補償功能。
- 數位單眼相機:使用手動模式或曝光補償。
- 智慧型手機:如果有的話,請使用亮度控制功能。

> 「每個明亮與陰暗的瞬間都是奇蹟。」
>
> ——華特‧惠特曼
> (Walt Whitman,詩人)

開始囉!

找出或創造以下的效果:

1. 幾乎全白的物體放在全白的背景前。什麼樣的組合都行:白毯子上的白貓,或來自西雅圖的人站在夏威夷的白沙灘上。
2. 再嘗試將全黑的物體放在全黑的背景前。
3. 使用自動模式或相機建議的曝光度拍攝這兩個場景,再拍攝從+2到-2的一系列包圍曝光照片。
4. 哪一張照片成功了?在正常曝光狀況下,白色物體真的是白的嗎?答案非常諷刺,因為我們必須過度曝光白色物體,成品才會顯得夠亮,至於深色或黑色物體則必須曝光不足,顏色才不會失真。

18%的灰

攝影剛萌芽時,有人發現一般風景的反射度平均大約是18%;也就是說,如果將黑白照片中所有的色澤都像顏料一樣混在一起,最後就會得到中灰色,這種顏色是由82%的白色和18%的黑色組成。(照理來說,答案應該是50%的灰才對,但我們的眼睛卻認為18%才是真正的平均點。)

相機並不知道你在拍什麼,因此只會依照設定,判斷你在拍攝中灰色(18%)的一般景色。神奇的是,通常這樣的設定都沒問題,可是只要你的拍攝對象全是很亮或很暗的物體,相機就失靈了。

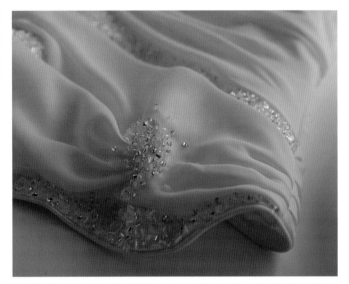

這張結婚禮服的照片是用相機設定的正常曝光拍的,然而卻看不出禮服真正的白色。

在相機設定的「正常」曝光下,這件黑西裝變成了灰色。

為了拍出我想要的白色,我必須過度曝光1.5級。

我希望相片中的黑西裝也是黑色的,因此我把曝光降低一級。

影子（黑白照）

概說

晴天稍早或稍晚的時候，都能看到許多影子。我很喜歡拍攝影子，雖然影子呈現的細節很少，我們卻幾乎都能看出拍攝主體是什麼。我認為拍攝影子的照片就像繪畫的速寫，只用簡單幾筆就能抓住物體的本質。

- 這一課要練習黑白照片，所以第一步就是研究如何設定你的相機。找出使用手冊，查看「黑白模式」的介紹。
- 關掉閃光燈。
- 傻瓜相機：使用肖像模式。
- 數位單眼相機：使用自動模式。
- 智慧型手機：有些很厲害的應用程式可以拍黑白照片。我推薦iPhone適用的「黑白相機（Black and white Camera）」。

「只要我們站著，就會投射出影子遮住某個東西。」

—— E・M・福斯特
（E. M. Foster，作家）

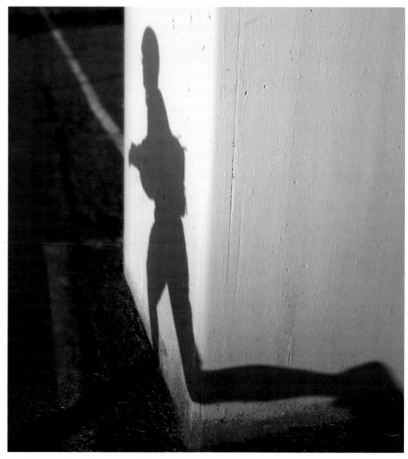

只用影子，你就拍出了一張物體的肖像。

開始囉！

1. 在晴天稍早或稍晚的時候出門，或在晚上尋找路燈打亮的地方。這一課的照片應該在室外拍攝，因為練習的重點是尋找與觀察，不是在室內創造影子。

2. 找到吸引你的影子時，請用觀景窗將影子獨立出來。

3. 將影子當作一個完整的個體，想想如何表達這件物體的個性。

4. 試著尋找影子被其他物體截斷的地方（例如從地上延伸到牆面上的影子），這樣可以拍出有趣的照片。

5. 移動中的物體也可以拍。

以黑白模式拍攝 vs. 用電腦後製轉換

從技術層面來看，以全彩模式拍攝比較好，因為你可以稍後再決定採用黑白還是彩色。

然而進行這一課的時候，如果可以的話，請直接用黑白模式拍攝。這能幫助你從黑白的角度思考，也會影響你做出的創意抉擇。

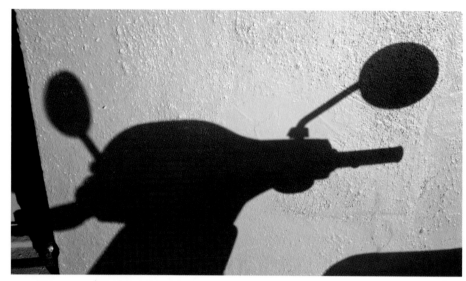

這是機車，還是外星機器長頸鹿？

拍攝影子也是一種有趣的自拍方法。

LAB 13 逆光

設定

- 關掉閃光燈。
- 傻瓜相機:使用快照模式和曝光補償。
- 數位單眼相機:使用自動模式,不過必要時記得用曝光補償,因為射向相機的光線可能造成相機判讀錯誤。
- 智慧型手機:拿著手機四處移動,尋找你想要的亮度。

「世界上有兩種光:點亮一切的微光,和模糊一切的強光。」

——詹姆士・索皮爾
(James Thurber,作家)

逆光指的是你的拍攝對象位在相機和主要光源之間,感覺像是小心翼翼瞇著眼睛看太陽。傳統的攝影原則是讓光源從攝影師身後照向拍攝對象,這種拍攝手法則完全相反。不過對攝影師來說,逆光其實是很棒又好用的工具。

逆光會在拍攝對象周圍創造明亮的輪廓,將主體和背景分開。

開始囉！

1. 在清晨或傍晚的時候帶相機出去，日出或日落的時候最適合。

2. 站在面向太陽的位置。

3. 尋找周圍有一圈光線的物體，或帶著一樣東西出門，把東西擺在背光的位置。

4. 從山丘或陽台這類高處往下看，就能避免把真正的光源拍入畫面。

5. 拍攝動作要快，而且連拍很多張，因為適當的光線只會持續幾分鐘。

6. 使用長焦距或伸縮鏡頭，獨立你的拍攝對象，這樣也能將光源切割在畫面之外。

7. 利用曝光補償拍攝一系列的包圍曝光照，以確保拍到你實際看到的畫面。

先決定你希望照片有多亮。通常較暗的畫面比較生動，請使用曝光補償調整亮度。

逆光 vs. 剪影

剪影指的是你的拍攝對象站在明亮的背景前，曝光後造成拍攝主體一片漆黑；然而逆光指的是光源來自拍攝對象後方，光源還是照亮了拍攝對象，雖然只有照亮輪廓。逆光照片的背景可亮可暗。

LAB 14 攝影獵人

我認為人在受限的時候最能發揮創意，平常我們面臨太多選擇，反而會不知所措。這一課的練習設了一定的規範，強迫你在狹小的框架下找出創意的解法。

- 關掉閃光燈。
- 傻瓜相機：使用你能選擇光圈大小的設定，或至少使用淺景深拍攝。
- 數位單眼相機：使用光圈優先模式，將鏡頭光圈值調到最大，以拍出淺景深的效果。使用中等長焦距鏡頭或鏡頭伸縮設定。
- 智慧型手機：智慧型手機的相機備有固定光圈，原本就設定讓畫面中所有景物都很清楚，因此不太適合這一課。

「拍攝有趣的照片，盡情去玩。」

——蕾吉娜·史派克特
（Regina Spektor，歌手、音樂家）

用最大的光圈拍攝（開到最大），就會得到非常淺的景深。

開始囉！

1. 依照下列提示，拍攝六張物體或景色：橘色、小心、緊、範圍、嬌小，和莊重。

2. 使用最大的光圈（最小的數字）限制景深，讓相片中只有一小部分聚焦。

3. 跟以往一樣，嘗試多拍幾張。

4. 研究你的照片，並將成品拼貼起來。你拍攝的對象和你的興趣與熱情之間有關係嗎？

影響景深的元素

- 光圈值：光圈愈小（數字愈大），拍攝主體就會愈清楚。

- 相機和拍攝對象的距離：你離拍攝對象愈近，景深就愈淺。

- 拍攝對象和背景的距離：如果想要拍出淺景深，拍攝對象就必須遠離背景景物。

- 鏡頭：廣角鏡頭的景深較深，所以每樣景物通常都很清楚。長焦距鏡頭的景深較淺，尤其是拍特寫的時候。

LAB 15 玩具總動員

設定

有時候我們拍攝照片，有時候我們則創造照片。在這一課的練習中，我們要帶一件可攜帶的物品，到各個地點拍攝，用相片寫一個故事，或拍出好笑的錯置畫面。我們也可以透過這一課研究自然光不同的質感和顏色。

- 關掉閃光燈。
- 傻瓜相機：使用肖像模式，並手動設定白平衡（參考使用說明書）。
- 數位單眼相機：使用光圈優先模式或手動模式，以控制景深，並手動設定白平衡。
- 智慧型手機：這一課非常適合用手機，因為你可以神不知鬼不覺拿著手機到處亂拍。帶一樣小東西，看你可以溜進多少詭異的地方拍照。

「別告訴小馬怎麼做，只要告訴牠該做什麼，牠就會做出你意想不到的成果。」

——喬治·巴頓
（George S. Patton，陸軍上將）

這一課的重點是要看你和你的拍攝對象，在尷尬情境下能萌生什麼創意。

開始囉！

1. 找一件獨特或呆呆的東西當拍攝對象，帶這樣東西到不搭調的地點，拍攝好笑的照片。

2. 多換幾個場景試試看。

3. 用相片創造懸疑、對比，或講一個故事。大膽一點，去冒險吧。

4. 調整景深，讓背景變得模糊或清楚。

5. 再進一步：決定好相機角度、背景、聚焦和曝光程度後，手動設定不同的白平衡，拍攝一系列的照片（跟包圍曝光一樣）。

白平衡

世上沒有純白的光源：太陽光/日光有些偏藍，陰影處的光線更藍，螢光燈的光線則偏綠。白平衡設定能讓相機的感度符合現場的光源。

在全自動模式或自動白平衡模式時，相機會分析光源，然後跟調整曝光一樣自行調整。通常相機調整後都能拍出不錯的作品，不過你也可以手動設定白平衡，以符合當下的情況，或藉此調整畫面的顏色。

設定為日光

設定為鎢絲燈/室內

設定為陰影

設定為閃光

設定為陰天

設定為螢光燈

LAB 16 同中有異

設定

- 關掉閃光燈。
- 傻瓜相機：使用風景模式。
- 數位單眼相機：如果有三腳架的話，拍攝傍晚和夜景的時候請記得用。使用自動曝光設定就好，不過可以加上曝光補償，創造較亮或較暗的版本。
- 智慧型手機：拍就對了。

「畫家創造畫面，攝影家則揭露畫面。」

——蘇珊·桑塔格
（Susan Sontag，作家）

我的朋友安迪最近買了新相機，他給我看了幾張科羅拉多州一座山脊的照片，並問我如果想拍得更好，他應該用什麼相機設定。我告訴他相機設定沒有問題，不過他應該多等幾個小時，讓太陽沉得更低，並且考慮爬到山谷的另一端去拍。

優秀的攝影作品有時取決於攝影師的操控：擺好拍攝對象的姿勢、打光、創造適當的拍攝環境。可是有些拍攝對象無法擺姿勢，也無法打光，這時攝影師就必須多加偵查、嘗試，在不同時間重複回來觀察拍攝對象。

現在不少應用程式能告訴你每天日落的時間和地點。這個程式叫做「日出，日落（Sunrise, Sunset）」，可在iTunes免費下載。

開始囉！

1. 尋找下列景色：城市的天際線、高山、雕像、巨大的推土機或挖土機，或者公共建築。
2. 找到好的視角，拍幾張照片。接著在不同時間回到同一個地點，再拍幾張照片。盡量在一天中各個不同時間拍攝，也試試不同的天氣狀況：正午、日落、日出、陰天，或滿月。
3. 你可以橫跨好幾天，甚至好幾季再完成這一課。
4. 研究你的成品，決定哪些照片你喜歡，哪些不喜歡。想要拍出傑作，有時候就是要耐心等待，直到大自然神來一筆。

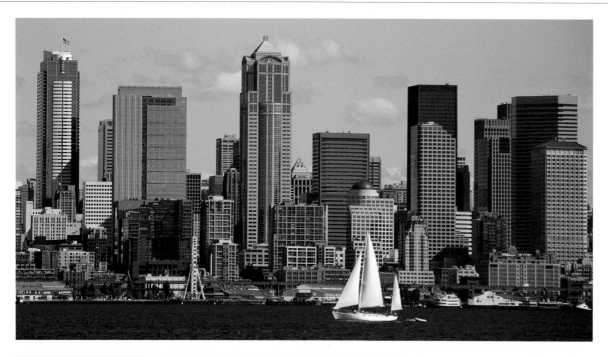

西雅圖的天際線，攝於正午（上圖）和日落十分鐘後（下圖）。

LAB 17 白色背景

設定

+/- (Exp.) 　**MENU**★☾

-2..1..◐..1..2+

- 使用腳架。
- 關掉閃光燈。
- 傻瓜相機：調成近拍模式，使用曝光補償功能。
- 數位單眼相機：使用手動曝光，過度曝光一到兩級。
- 智慧型手機：如果你的相機能調整亮度，請調亮一些，才能拍出好看的白色。

> 「我認為各種藝術都與操控有關——藝術正是控制與無法控制之間的交鋒。」
>
> ——理查·埃夫登
> （Richard Avedon，攝影家）

有時候你只想拍攝一樣物品，不希望有任何干擾。在這一課，我們要學習拍攝這類看似簡單的照片時，需要克服什麼困難。

為了照出全白的背景，我們必須過度曝光，將光圈值幾乎調高了一級。

開始囉！

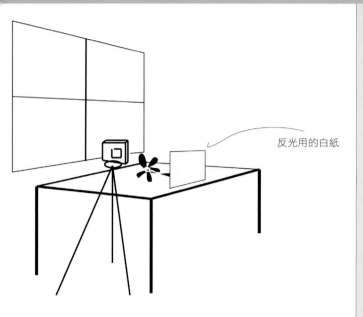

反光用的白紙

1. 在沒有太陽直射的窗戶旁設好腳架。

2. 使用全白的紙或全白的桌面當背景。白床單也可以，不過大部分布料通常都會反射出顏色，而且紋理太明顯了。

3. 盡量蹲低，直視你的拍攝對象，而非由上俯瞰，這樣更能拍出生動的作品。

4. 用一張硬的白紙，將光線反射到拍攝對象的陰暗面。

5. 使用曝光補償，拍攝一系列包圍曝光照片，從0級一直拍到+2級。下載相片之後，選出白色拍得最美的曝光照片。

曝光補償：讓白色真的很白

白色背景可能害相機以為拍攝現場比實際來得亮，最終反而讓你的照片變得太暗。請使用曝光補償或手動模式讓相片過度曝光。

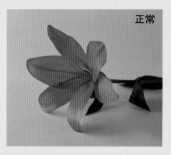

正常

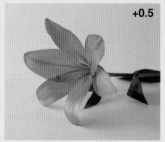

+0.5

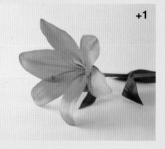

+1

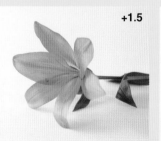

+1.5

+2

這些包圍曝光照片先從相機的正常曝光設定開始，一路過度曝光到+2。

LAB 18 倒影

設定

倒影是現成的照片：位在二維平面上的小小世界。尋找倒影就像尋找復活節彩蛋，雖然周遭比比皆是，我們卻常常沒有注意到。

- 關掉閃光燈。
- 傻瓜相機：使用近拍或靜物模式。
- 數位單眼相機：使用光圈優先模式，選擇中等光圈，才能拍出一定程度的景深。
- 智慧型手機：這一課非常適合使用手機，因為相機和鏡頭都很小，可以貼近拍攝對象。

「你有沒有想過水坑裡那個人可能才是真的，而你只是他的倒影？」

——比爾·華特森
（Bill Watterson，漫畫家）

這張照片調低了曝光度，結果背景幾乎是黑的。

開始囉！

1. 尋找會反光的表面：鉻金屬、水坑、咖啡或眼睛。
2. 靠近一點，看看物體表面反射出什麼影像。
3. 拍下倒影中的小小世界。
4. 使用曝光補償和景深，盡量將倒影中的場景獨立出來。
5. 長焦距鏡頭的拍攝效果通常最好。
6. 試著將物品或人物帶入倒影中，看看能造成什麼效果。
7. 用水滴、蜂蜜、油或顏料自行創造倒影。

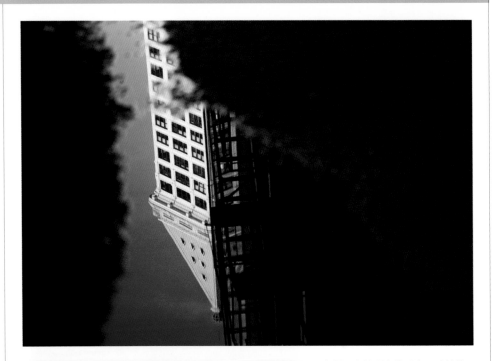

上圖：在這張水坑照中，建築物有聚焦，但水坑和地面卻是模糊的。

下圖：會反光的鐵製曲面能創造出許多有趣的可能。

LAB 19

卡拉的跨媒材創意教室：
麥片盒轉印照片畫

材料

這一課我們要把照片轉印到塗有打底劑的回收硬紙板（麥片盒）上，我們會用到衣服轉印紙，還有你在第12課拍攝的影子照片。

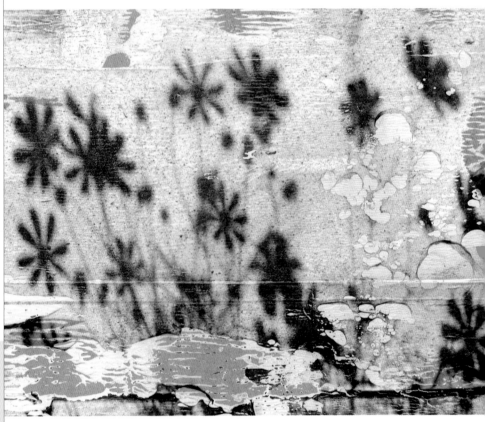

花朵影子、轉印紙、打底劑和麥片盒，卡拉‧桑罕作品。

- ・影子照片
- ・回收的麥片盒或類似的厚紙片
- ・滾筒
- ・白色打底劑
- ・噴墨轉印紙（薄布料用，冷卻後撕除）
- ・噴墨印表機
- ・熨斗、熱風機
- ・保護熨斗和桌面用的牛皮紙和卡紙板
- ・非必要材料：水彩和刷子

「愛上你的麥片盒背面吧。」

——傑瑞‧賽菲爾德
（Jerry Seinfield，喜劇演員）

圖一：裁剪紙盒。

圖三：調整相片的顏色對比。

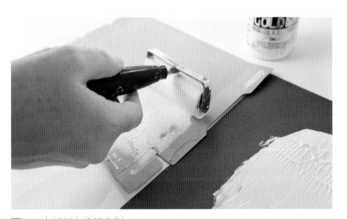

圖二：在紙板上塗打底劑。

圖四：將相片和牛皮紙鋪在紙板上。

1. 將麥片盒攤平，剪成25 × 33公分的長方形（圖一）。

2. 用滾筒沾上厚厚一層打底劑，輕輕滾上麥片盒沒有圖案的那一面（圖二）。不要太用力，露出一部分的麥片盒。將紙板放在一旁晾乾。

3. 用修圖軟體將影子照片調整為紙版的大小。為了讓照片有明顯的黑白對比，必要時請調高顏色對比（圖三）。影像轉印後會顛倒

過來，所以如果想要的話，你可以在電腦上先將影像反轉。依照轉印紙的指示將照片印出。

4. 將熨斗預熱到設定的最高溫。你必須在堅硬的平面上使用熨斗（例如墊了卡紙板的桌面），請不要用燙衣板。將轉印紙有圖案的那一面朝下，放在塗了打底劑的紙板上，接著鋪上牛皮紙保護你的熨斗（圖四）。

開始囉！

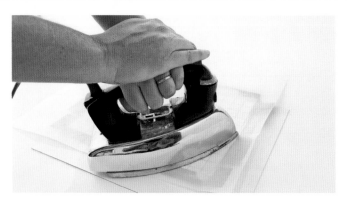

圖五：熨燙時施加壓力。

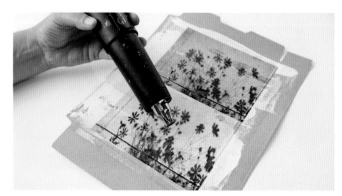

圖七：用熱風槍融掉某些部位。

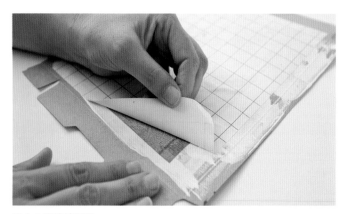

圖六：撕掉轉印紙。

圖八：也可以加點水彩。

5. 打開窗戶透氣，然後依照轉印紙的指示開始燙。用雙手用力施壓，拿著熨斗不停緩慢繞圈圈（圖五）。放著讓轉印紙完全冷卻。

6. 小心撕起轉印紙的角落，確定塑膠轉印層已經完全黏在紙板上（圖六）。如果轉印紙的背面很難撕掉，請重複步驟五。

7. 將轉印紙的背面撕掉。有些部分可能沒有完全黏在紙板上，這個狀況很正常，而且可以替作品增添特色和質感。用熱風槍小心吹這些位置，讓塑膠轉印層融入紙板表面（圖七）。（如果熱風槍和紙板靠太近，會產生圓形泡泡，我喜歡這種額外的質感，不過如果你不想要這種效果，請小心使用熱風槍。）

8. 多多嘗試！你也可以替作品增添不同的質感和顏色，例如將打底劑塗在麥片盒有圖案的那一面（步驟二），或在打底劑上畫上一層淺色水彩，再轉印照片（步驟二與步驟三之間）（圖八）。當你已經做出很多不同質感的轉印照片後，你也可以用顏料進一步加工。

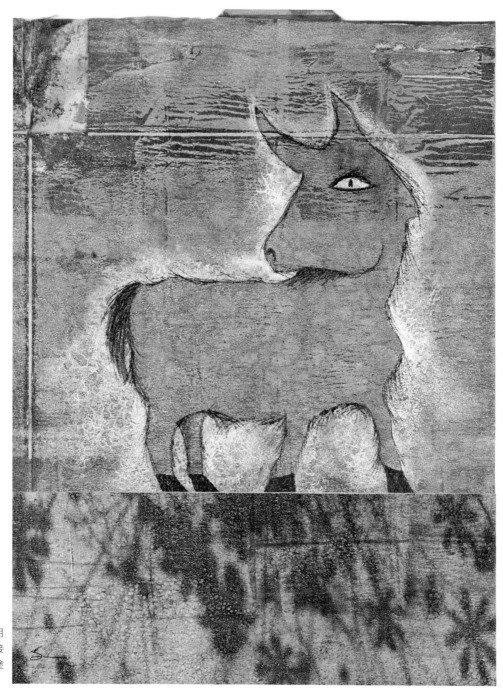

這隻小馬的輪廓是用
黑色原子筆畫的，接
著我在牠周圍輕輕塗
上一些打底劑。

與你同行

　　拍攝人物時，拍攝對象和攝影師的互動對最終成品有極大影響。比起其他類型的相片，人物攝影呈現了更多攝影師的自我，因為你雖然在拍攝別人，你的個性卻會影響拍攝對象。你說的話、做的事不會影響風景，卻會影響你的模特兒，模特兒在攝影當下所想、所感受的一切，幾乎都和攝影師脫不了關係，而相機會捕捉這一切。

　　這一單元的主旨便是創造特定的攝影情境，讓你和你的拍攝對象建立關係，而且有些可能不是你想像中的關係喔。

20 貓捉老鼠

- 關掉閃光燈。
- 傻瓜相機：選擇肖像模式。這一課很適合嘗試有點藝術風味的設定，例如黑白或復古模式。
- 數位單眼相機：使用自動模式和自動聚焦。
- 智慧型手機：放手去拍就好。試著預測拍攝對象的動作，才不會漏拍了精彩畫面。

我最喜歡的一位攝影師是艾略特・厄維特，他非常懂得用相機捕捉路上行人流露的獨特真情。在這一課，我們設計了一個愚蠢的小遊戲，希望你在這個情境下，能拍出特別又隨興的作品。

如果你的相機有運動或拍攝移動物體的模式，就用吧！你會忙著追逐拍攝對象，沒時間管曝光了。

「對我來說，攝影是一門觀察的藝術。攝影家需要在日常生活中找出有趣的事物。」

——艾略特・厄維特
（Elliot Ewitt，攝影家）

開始囉！

1. 尋找非常空曠的拍攝地點，但周遭也要有些景物，例如擺設、樹木和石頭。
2. 和你的模特兒背對背站著。
3. 像古代決鬥一樣，兩個人分別往前走三步。
4. 接著模特兒再往任何方向走一步，然後停下來。
5. 攝影師朝任何方向走兩步，然後拍攝幾張模特兒的照片。
6. 重複步驟四和五，直到你的模特兒抓狂尖叫，或是你把記憶卡拍完了。
7. 增加新規則，讓這個遊戲變得更蠢。

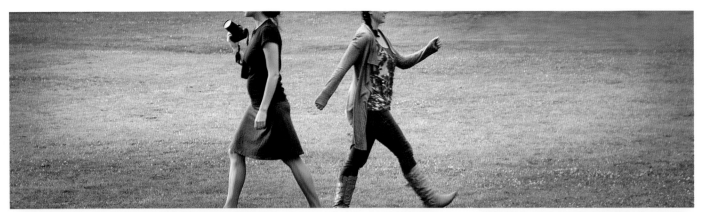

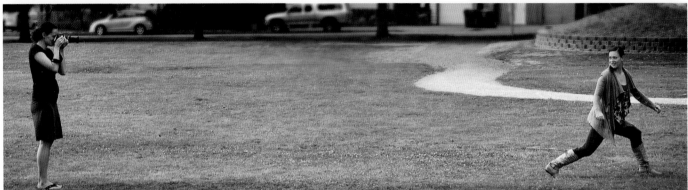

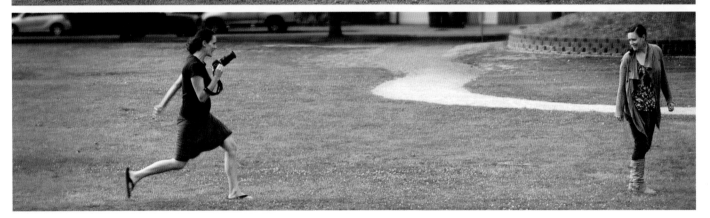

攝影師和模特兒（姊妹）變成了獵人和獵物。

21 弄假成真

- 建議使用腳架。
- 關掉閃光燈。
- 傻瓜相機:使用微距或靜物模式。退後遠離拍攝場景,再伸長鏡頭取景。
- 數位單眼相機:選擇自動或手動曝光。使用手動聚焦,好全權掌控相機;挑選景深適當的光圈。
- 智慧型手機:可以的話請將畫面拉近,因為廣角畫面難以控制背景。

「芭比只是一個娃娃。」

——瑪麗·施米奇
(Mary Schmich,專欄作家)

棚內攝影跟小說創作一樣,賦予攝影師完全的自由,你可以操弄攝影環境、顏色、拍攝對象的位置等等,也可以使用符號,在你的場景中模擬出真實世界。棚內攝影就是用圖像說故事,而在這一課,你完全可以控制你的模特兒。

想像一個故事,譬如這樣的三角關係。

開始囉！

1. 用玩偶、填充玩具或其他人類及動物的小模型創造出一個小場景。

2. 透過場景布置、主角和配角（可能是反派），講一個故事。

3. 替你的角色寫好背景設定，才能更了解他們的感受。這樣也能協助你布置場景、打光等等。

4. 考量所有的視覺效果：顏色、相機角度和背景。

5. 利用聚焦和景深，將相片的重點放在最重要的情節上。

6. 盡量讓背景遠離拍攝主體，才不會搶了主角鋒頭，同時也能增加場景的深度，增添寫實感。

7. 使用燈光醞釀氣氛。用夾燈和手電筒將光線反射在拍攝對象附近的表面上，創造柔和的影子。

「把門關上！」葛蕾絲‧威斯頓拍攝。

無臉人

為了拍出更有個人特色的照片，我們必須拋棄先入為主的觀念，重新思考何謂好照片。比方說，拍攝人物的時候，我們往往會叫模特兒微笑，或至少看著鏡頭。在這一課，我們要拍攝人物肖像，卻不拍他們的臉或頭，藉此思考身分的意義。

- 關掉閃光燈。
- 傻瓜相機：使用肖像模式。
- 數位單眼相機：使用自動或肖像模式。一旦開始拍攝後，就不要擔心曝光了。
- 智慧型手機：拍就對了！

「我不會把肖像畫得像本人，反而是模特兒會愈來愈像他的肖像。」

——薩爾瓦多·達利
（Salvador Dali，畫家）

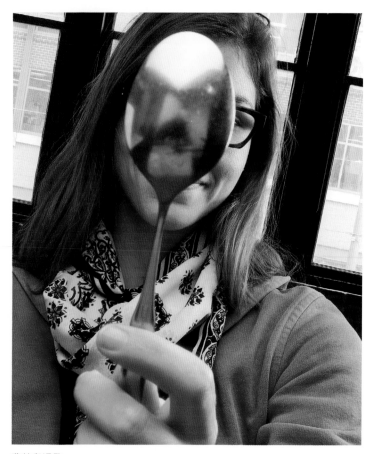

費絲與湯匙

開始囉！

1. 選擇一名模特兒。這一課最適合害羞的模特兒了！

2. 尋找光線明亮、背景簡單的地點。

3. 決定你要如何遮住模特兒的臉。你可以依照模特兒來決定，或純粹想個好玩的方法。

4. 先試拍幾張，確定你滿意曝光狀況和背景。

5. 從不同角度拍攝：站遠一點伸長鏡頭、靠近使用廣角鏡頭，或請模特兒躺在地上往上看。

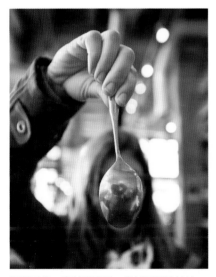

不要只拍一張就滿意了。嘗試不同的拍法，追求更好的成果。

艾瑞克與歐利

LAB 23 窗外的光

F4.0 ISO
-2..1..⓪..1.:2

- 關掉閃光燈。
- 傻瓜相機：使用肖像模式。
- 數位單眼相機：使用大的光圈值（小數字），例如f/4。這樣可以限制景深，讓背景模糊。
- 智慧型手機：退後距離模特兒幾十公分，並使用相機的鏡頭伸縮功能。這樣可以避免相機太靠近模特兒，導致影像變形。

「肖像啊！世上沒有如此簡單又複雜、淺白又有深度的作品了。」

——夏爾・波特萊爾
（Charles Baudelaire，詩人））

窗邊的肖像照往往非常美麗，光源明確的方向能創造情緒和動感，而柔和的陰影則能襯托出肌膚的豐滿質感。

連恩的這張肖像使用了f/4的光圈值，以限制景深，創造出柔和的模糊背景。

開始囉！

1. 請你的模特兒坐在光線沒有直射的窗邊。

2. 相機盡量靠近牆壁或窗邊，讓窗戶不要入鏡。

3. 你應該距離模特兒1.5到2公尺左右，然後伸長鏡頭取景。中等的長焦距鏡頭最適合，比一般鏡頭廣角的鏡頭都會扭曲臉部，會拍出不好看的人物照。

4. 關掉房內所有的燈光，因為肖像的背景應該是暗的。

5. 在窗戶對面掛起白色紙卡或白色床單，增加「補光」。

拍很多張照片，拿著相機四處移動。拍攝一段時間後，你和你的模特兒都會比較放鬆。

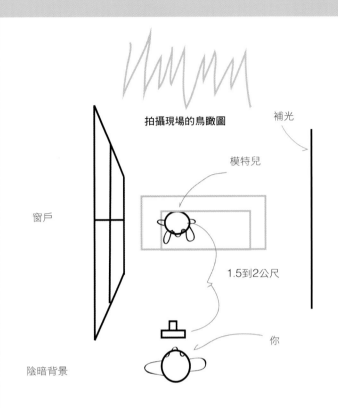

拍攝現場的鳥瞰圖

補光

模特兒

窗戶

1.5到2公尺

你

陰暗背景

增添情緒：調暗

背景偏暗時，相機通常會讓拍攝對象過度曝光。使用曝光補償或手動模式調暗相片，創造出更生動的作品。

一般曝光

曝光補償-0.5級

曝光補償-1級

24 動物部位

設定

- 傻瓜相機：使用運動或動感模式，伸長鏡頭。
- 數位單眼相機：選擇自動動感模式。使用長焦距鏡頭，或伸長鏡頭。你可以考慮使用閃光燈，但不要太靠近拍攝對象，因為閃光燈會毀了自然光的效果。
- 智慧型手機：試著拿手機朝不同角度拍攝，這樣就算相機沒有舉在眼前，你也還能拍。

「抓著貓尾巴能學到的事，用別的方法都學不到。」

——馬克・吐溫
（Mark Twain，作家）

從前有個民間傳說，提到六個盲人去摸象，每個盲人都摸了大象不同的部位，想判斷大象長什麼樣子。一個人摸了象尾巴，就認為大象長得跟繩子一樣；另一個人摸到象腿，就說大象長得像樹。這一課經由拍攝動物身體的一部分，你也可以自行創造動物的樣子。

別急著按下快門。在動物身邊待得愈久，愈有機會拍到好照片。

開始囉！

1. 拍攝各種不同動物的近照，專注拍攝牠們身體的一部分：腳、尾巴、耳朵等等。
2. 如果你伸長鏡頭後還是不夠近，那就利用後製裁切相片，獨立出特定的身體部位。
3. 你可能需要觀察等待，等到動物移到適當的光線下。
4. 毛皮會大量吸收光線，所以在烈陽下拍攝的效果比陰影中好。如果拍攝對象很暗，你可能需要利用曝光補償來過度曝光。
5. 考慮一下構圖，嘗試不同的拍攝角度，好拍出有特色的照片。試著蹲低或跳高，從我們平常不會看的角度拍攝。
6. 挑好拍攝位置，讓拍攝對象襯著單色的背景。

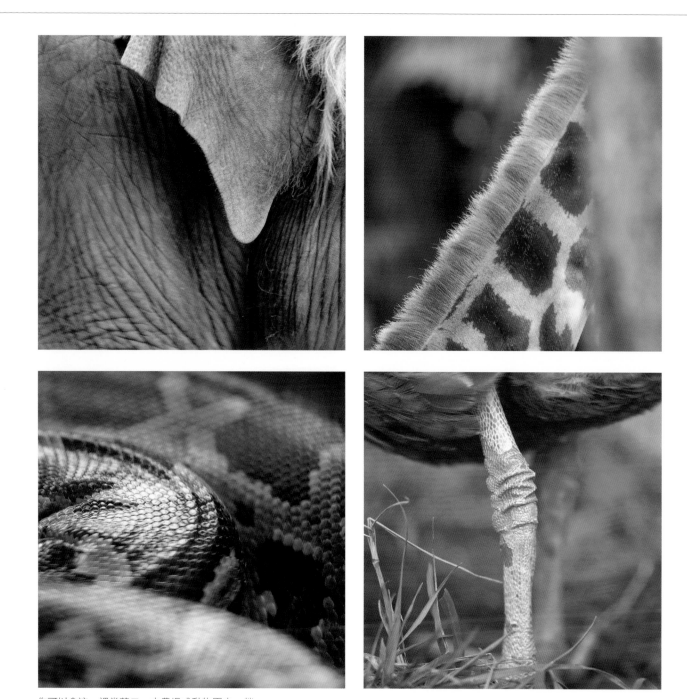

你可以拿這一課當藉口,去農場或動物園走一趟。

LAB 25 張力

攝影時，張力指的是某件事剛發生或即將發生的感覺；製圖或設計時，張力指的則是畫面中線條和形狀的拉扯。這兩種情境都能表達情緒，在靜止的畫面中創造生氣和動感。在這一課，你可以利用構圖和時機，拍出富有張力的肖像照。

- 關掉閃光燈。
- 傻瓜相機：使用肖像模式。
- 數位單眼相機：使用光圈優先模式或手動模式，將鏡頭的光圈值調大（數字小），創造淺景深的效果。
- 智慧型手機：拍攝的時間點很重要，所以你要把相機拿穩，先練習拍幾張，看看相機什麼時候會拍，才能捕捉到正確的一刻。

「時間存在的唯一目的就是讓事情不要同時發生。」

——艾伯特・愛因斯坦
（Albert Einstein，科學家）

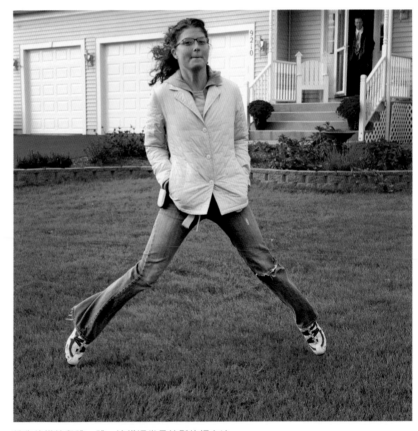

請你的模特兒跳一跳，這樣通常是放鬆的好方法。

開始囉！

1. 找一、兩名願意配合的模特兒。

2. 確定你的記憶卡有足夠的空間。

3. 帶你的模特兒到光線充足、背景簡單的地方。

4. 拍攝幾張模特兒站在原地的照片。

5. 接著製造張力：一開始先請模特兒跳動、單腳站立，或互相推擠都不錯。

6. 指導模特兒的動作。天馬行空一點，任由點子湧上你的腦海，並嘗試各種方法。大部分的模特兒拍一拍就會上癮，開始胡搞瞎搞，這時就要抓緊機會趕快拍。

7. 換不同的地點，嘗試更多方法。

更進一步

出外到繁忙的公眾場所，試著捕捉行人四處移動的張力。一旦你知道什麼動作最能表達張力，你就會發現這些動作隨處可見：踏到一半的腳步、伸向門把的手、甩上肩頭的夾克等等。使用長焦距鏡頭，靜靜觀察等待，按快門的時間點很重要，所以你必須預測拍攝對象的動作。前人說得好：「如果你從觀景窗看到想拍的畫面，那你就已經錯過拍照的時機了。」

LAB 26 小蟲

- 準備腳架。
- 關掉閃光燈。
- 傻瓜相機：使用近拍或微距模式。
- 數位單眼相機：自動模式就可以了。請將鏡頭調成微距或近拍模式。
- 智慧型手機：先確定手機鏡頭的確切位置，再「開始動手」，否則靠近拍攝對象時可能會擋到鏡頭。

「研究自然，熱愛自然，靠近自然。大自然永遠不會辜負你。」

——法蘭克・洛伊・萊特
（Frank Lloyd Wright，建築師）

攝影讓我們有機會放慢步調觀察世界，花時間接觸日常生活中不會靠近的對象。在這一課，我們要花點時間，接觸一些比較小的生物。

靠近一點，假裝你是另一隻蟲。

開始囉！

1. 找幾隻小蟲，拍下牠們的照片。可以的話請使用腳架。

2. 如果方便的話，請使用手動聚焦，並跟包圍曝光一樣，拍攝一系列不同的聚焦照片。貼近拍攝對象時，聚焦非常重要，而自動聚焦往往會錯失你想聚焦的重點。

3. 特別注意背景。調整你的位置，讓背景落在陰影中。

4. 努力多嘗試。能拍到昆蟲或野生動物都很了不起，但別太得意，請繼續拍攝。我往往拍了幾百張照片，卻只有幾張的聚焦和光線是我想要的。

5. 要有耐心。蝴蝶這類的昆蟲會慢慢習慣你的存在，讓你有更多拍攝機會。

6. 尋找好的光源。許多有趣的小蟲可能在陰暗地帶出沒，但少了好的光源，牠們就不會現身。

7. 使用閃光燈？環形攝影燈等特殊閃光燈很適合近拍照片，但相機附帶的普通閃光燈只會破壞畫面中的自然氛圍。

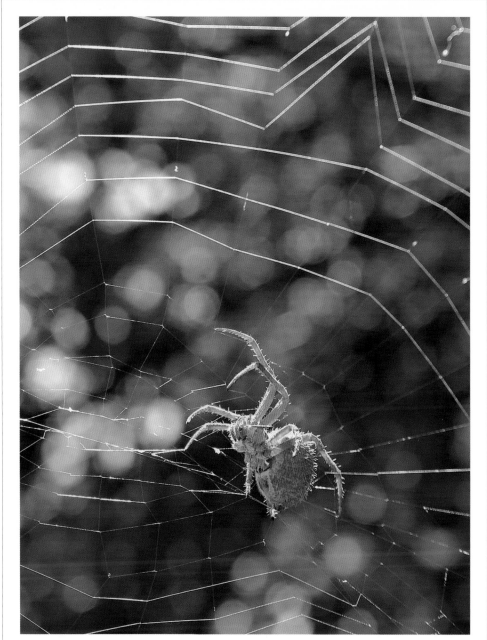

想要拍攝蜘蛛網就一定要逆光。

LAB 27 未知的陌生人

HELLO
my name is

哈囉，我的名字是

設定

由於每個人的個性不同，有時拍攝人像非常困難，尤其是拍攝陌生人。害羞的人對於拿鏡頭對著別人的臉實在不在行，為了克服這一關，我們要帶相機出去，請完全不認識的人替我們拍照。把自己當作觀光客吧。

· 關掉閃光燈。
· 傻瓜相機：使用肖像模式。
· 數位單眼相機：使用光圈優先模式，選擇中等光圈，大約介於最大和最小的光圈設定之間。
· 智慧型手機：請告訴替你拍照的人怎麼使用你的手機。

克莉絲提請陌生人替她拍照。

「大家總認為在電視台工作的人不可能害羞，但大家都錯了。」

——黛安・索耶
（Diane Sawyer，記者）

開始囉！

1. 在公眾場合尋找背景優美、光線充足的地方，請陌生人用你的相機替你拍照。

2. 在你挑選的地點遊蕩一下，再開始找人。為了安全起見，帶一個朋友在一旁看著你。

3. 事先將曝光程度設定好，不要麻煩你的攝影師。

4. 看看四周有沒有在照相的人，並提議用他們的相機幫他們一起拍團體照，接著再請他們替你照相。

5. 更進一步：到別的地點，再重複同樣的步驟，替你的旅途留下紀錄。

6. 這一課很適合出外旅行時進行。多嘗試幾次之後，開口問人就不會那麼難了。

這兩張都是Wes在「100張照片」那一課拍的照片，一張是自拍照，另一張是陌生人幫他拍的照片。

這算自拍照嗎？

如果你決定好拍攝的位置，然後將相機交給別人按快門，這難道不算自拍照嗎？畢竟構圖是你決定的，你也控制了所有的變因，所以這應該算你的自拍照吧？

我認為不是。當另一個人介入拍攝的過程，自拍照片的親密感就消失了。按下快門永遠是神奇的一刻，而負責按快門的人得做出決定（即便是很小的決定），因此終究會影響拍攝成果。

28 情緒肖像

設定

Portrait

- 關掉閃光燈。
- 傻瓜相機:選擇肖像模式。
- 數位單眼相機:使用手動操作光圈的模式,這樣才能拍出淺景深,並以較快的快門速度拍攝,如果要避免動態模糊,快門速度必須高於1/125秒。
- 智慧型手機:既然你不太能控制相機,就把這課當作輕鬆簡單的練習吧。

「我真正的髮色接近深金色,但我現在的髮色都隨情緒改變。」

——茱莉亞‧羅伯茲
(Julia Roberts,演員)

講到人物肖像,我們通常認為要拍出人物的真實感,展現拍攝對象的個性和身分。不過在這一課,我們的目標是要捕捉感覺。請和模特兒一起合作,拍出情緒強烈的作品。

你可以利用強硬的建議,激起模特兒的情緒。假裝你是電影導演,跟模特兒說個故事或笑話,請他們想想所愛的人,或者過去困頓的經驗。

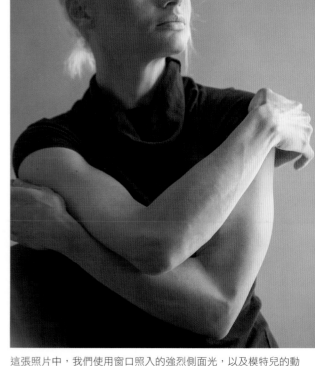

這張照片中,我們使用窗口照入的強烈側面光,以及模特兒的動作,呈現緊張感和內省。

開始囉！

1. 綜合表情、動作和採光，構成一張傳達強烈情感的照片。

2. 選擇和你相處愉快的模特兒，並事先決定好你想表達的情緒：喜悅、幽默、悲傷，甚至恐懼都可以。

3. 選擇場景時，要考慮當地的光線是否能加強你想追求的情緒。比方說，拍攝快樂需要明亮的陽光，較深沉的情緒則需要溫柔的窗邊光線或陰天。裸露燈泡打出的直白強烈光線會形成明顯的陰影，適合憤怒或挫折等強烈的情緒。

4. 光線的方向也很重要。將光源放在模特兒側邊或背後，可以加深情緒；將光源放在模特兒前方則帶來開闊感，引出開心的感覺。

5. 請模特兒擺姿勢來傳達情緒。把身體轉離相機，或轉向側面，都能製造張力。多利用模特兒的手臂和手掌，並嘗試不同的拍攝角度：俯瞰或仰視模特兒，會有什麼不同的感覺？

6. 最重要的建議：拍攝動作要快，而且拍很多張。

7. 就算你覺得已經拍到你想要的成果，也不要停下來。拍攝愈來愈多張之後，你和模特兒都會比較習慣和相機互動。

小撇步

簡單的工業用燈不但便宜，又很適合當作光源。你可以將光線直接照射在模特兒身上，或反射在天花板跟牆壁上，形成較柔和的光線。如果使用工業用燈的相片顯得太黃，就把相機的白平衡設定為鎢絲燈泡模式。

LAB **29**

卡拉的跨媒材創意教室：
畫個天使吧！

材料

- 印在卡紙板或水彩紙上的照片
- 白色打底劑
- 6公厘寬的平刷（或類似的刷子）、小支的細部用刷
- 肌膚顏色的水溶性蠟筆
- 頭髮顏色的水溶性蠟筆
- 紅色的柔和粉彩
- 自動鉛筆
- 炭筆
- 粗細為0.01公分的黑筆（例如代針筆）
- 噴霧固定劑
- 非必要材料：少許粉彩顏料

「讓你心中的小天使飛吧！」

——洛福斯・溫萊特
（Rufus Wainwright，歌手）

每次我覺得需要在相片上加東西，我就會畫個小天使！

精靈和雜草；卡拉・桑罕作。紙上混合媒材。

開始囉！

圖一：裁切照片，增加背景顏色。

圖二：用打底劑凸顯背景區域。

圖三：畫上你的小天使。

1. 找一張適合加一、兩個小天使的照片：我挑了一張「動物部位」那一課的照片（LAB 24）。將相片大小調為20 X 25公分，印在卡紙板或水彩紙上。由於我想要有更多空間畫小天使，所以我在電腦上裁切了照片，在背景加上顏色，才印到紙上。你不用太在意背景的顏色，我只是想加點色彩，這樣下一步才能蓋住背景區域，只露出一些顏色（圖一）。

2. 將乾筆刷沾上白色打底劑，在你想要保留的照片圖案旁隨便塗一層。嘗試不同的筆刷長度和方向，有時暗色的背景會從打底劑下透出來，形成不錯的質感（圖二）。

圖四：增加背景顏色。

3. 用鉛筆輕輕畫出天使的外框，再用打底劑均勻將框內塗滿（圖三）。用同樣的方法畫出天使的手臂、腳和翅膀。把照片放著讓打底劑完全晾乾。

4. 如果想在背景增加一抹顏色，你可以拿粉彩筆在廢紙上隨意畫一畫，然後用薄毛巾沾起粉彩粉末，以畫圓的動作抹在塗了打底劑的背景上（圖四）。

什麼是「乾筆刷」？

顧名思義，乾筆刷指的就是沒有浸過水的筆刷。請直接將乾筆刷沾上厚厚的打底劑，開始上色，這樣可以創造更粗糙、更有質感的筆觸。

如果你的筆刷已經濕了，那開始上色之前，請盡量將水分全部擠掉。

開始囉！

圖五：替天使的臉、手臂和腳上色。

圖六：用紅色粉彩畫腮紅。

圖七：用炭筆加深圖案邊緣。

圖八：加深天使的眼睛和嘴巴。

5.用肌膚色的水溶性蠟筆替天使的臉、手臂和腳上色（圖五）。拿薄毛巾摩搓上色區域，將顏色推勻。

6.以小指尖沾一些紅色粉彩，替天使畫上腮紅（圖六）。用另一支蠟筆畫頭髮，然後拿自動鉛筆勾勒出天使的外框。加上眼睛、鼻子和嘴巴。

7.用碳筆沿著原本相片圖案的周圍畫一圈，再用手指把碳粉推開（圖七）。

8.最後收尾時，用細黑筆稍微加深天使的眼睛和嘴巴（圖八）。將作品噴上固定劑。

精靈與天使；卡拉・桑罕作，紙上混合媒材。

與自我對話

我們拍照是為了讓誰欣賞呢？大部分的人都喜歡將照片與他人分享，藉此分享自己的經驗、想法跟感受。我們決定拍攝相片給誰看的時候，其實也就決定要把自己的故事告訴別人。在這一個單元，我們要逆向操作，看看自己拍攝的照片告訴我們那些故事。

進行這一單元的練習時，請想像自己是這些照片的觀眾。你甚至可以決定不把照片給任何人看，這樣大膽的決定可能對你有所幫助，因為你會被迫思考攝影對你來說到底代表什麼。一旦沒有來自外在的讚美或批評，拍照就像寫日記一樣了。

LAB 30 帶相機上工

設定

・關掉閃光燈。

・傻瓜相機：調到符合拍攝場景的模式。

・數位單眼相機：使用能控制快門速度和光圈的模式。

・智慧型手機：手機非常適合這一課。設好鬧鐘，提醒自己什麼時候該拍照。

「時間不過是我去釣魚的小溪。」

——亨利・大衛・梭羅
（Henry David Thoreau，作家）

在這一課，你要用相片記錄你的工作或日常生活環境，透過一系列的照片，呈現你平常一天8個小時的生活。尋找身邊的細節，來暗示你在做什麼，還有身在哪裡。

準備便當的時候別忘了帶相機！

1.今天出門時帶著相機，每30分鐘拍一張照片，持續8小時。

2.每張照片的拍攝對象應該是當下激起你心中強烈情緒的景物。把這些照片當成記錄情緒的視覺日記。

3.多多使用相機的不同功能來傳達感受：靠近拍攝對象，使用淺景深讓背景模糊，或用慢速快門創造動態模糊，表達動感。

4.整理你的照片，選出最能代表你這一天的作品，做成拼貼圖。

LAB 31 好討厭

攝影

・關掉閃光燈。
・傻瓜相機：使用快照模式。
・數位單眼相機：使用你習慣
的自動模式，才不用思考設
定的問題。
・智慧型手機：拍很多很多照
片，而且回家以前盡量先不
要查看照片。

> 「我這個人毫無偏見，世界上
> 每個人我都討厭。」
>
> ——W・C・菲爾德
> （W.C. Fields，喜劇演員）

我認為攝影的終極目標就是拍出傳達自我個性和感受的作品，否則我們就只是重複別人做過的事罷了。哪些事物會讓你情緒沸騰呢？

開始囉！

1. 找一個安靜的地方，試著具體想像你討厭的事物。

2. 你的目標是想出至少四個你非常厭惡的畫面。

3. 請天馬行空亂想。你可能覺得有些想到的事物不具形體，那麼你怎麼接觸到這些事物呢？透過聲音、電視、氣味或其他方式？接著想想這些事物的視覺特徵。

4. 花時間想你的拍攝主題，讓直覺決定你要如何拍攝。

5. 進行這一課的時候，不要想得太直接，也不要做解釋。不要認為「我很討厭這樣東西，所以我要把照片拍得很暗」；也不要試圖透過攝影技巧傳達感受，只要不斷拍攝，同時想著你的感受就好。

6. 讓情緒流經你的手和相機。雖然聽起來可能有點蠢，但你要知道，每次我們按下快門時，其實下意識做了很多決定。

7. 把相片下載到電腦上，但至少等24小時之後再看。研究每張照片：你可以在照片裡找到你的影子嗎？

LAB 32 一步一步來

構圖

你是某種專家，或對某樣事情非常有興趣嗎？這一課要一步一步記錄你感興趣的某項程序。相片可以呈現各種內容，不只是情緒，也包含了務實的資訊。使用相片解釋一項工程或程序，可以加強你的構圖能力，利用照片傳達一個明確的概念。

如何煮出滿意的一杯，雪若·拉茲穆斯攝。

・使用腳架。
・關掉閃光燈。
・傻瓜相機：使用靜物模式。
・數位單眼相機：手動模式不錯，因為我們希望記錄程序的每張照片品質都類似。選擇效果最好的快門速度和光圈，然後就不要改了。
・智慧型手機：小心取景，別讓任何一張照片顯得特別突兀。

「我們追求的不是經驗帶來的成果，而是經驗本身。」

——華特·佩特
（Walter Pater，作家）

開始囉！

1. 拍攝一系列的照片，記錄你很在行或感興趣的一項程序：煮飯、雕塑、整修、按摩或……？
2. 先寫下這項程序的每個步驟，才能計畫如何拍攝。假裝你是電影導演：你需要開場照、動作照、近照，還有結尾照。寫下每張照片的構思也不錯。
3. 選擇光線柔和、均勻的場所，而且光線在活動進行中不會改變。
4. 小心決定每張照片的構圖，只納入必要的資訊，刪去無法明確傳達訊息的事物。
5. 請比計畫中的步驟多拍幾張，在後製的時候選出訊息最明顯的幾張。

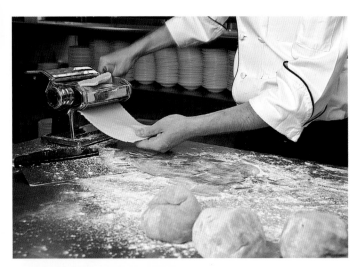 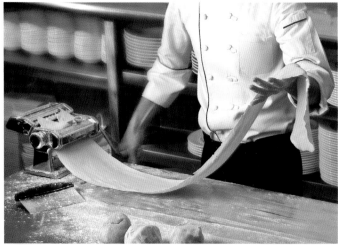

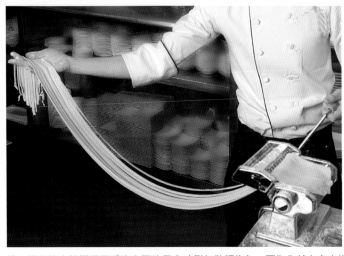

這一課很適合拍攝需要重複步驟的程序（例如做麵條），因為你就有多次機會，拍到滿意的照片。

自拍

設定

- 準備腳架。
- 關掉閃光燈。
- 傻瓜相機：使用肖像模式，並從選單中找到自動倒數功能。
- 數位單眼相機：使用手動聚焦和曝光。先架好相機，看相機建議的設定為何，再進一步調整。
- 智慧型手機：想進行這一課，你需要自動倒數功能。用書架好你的手機，並先試拍很多次。

「我是極度膚淺的人。」

——安迪·沃荷
（Andy Warhol，藝術家）

我很喜歡請學生拍攝自拍照，卻很討厭自己拍。想跨越內心害羞的障礙或許有些困難，但同時身為攝影師和模特兒的經驗，卻能大幅提升自我表達和學習的能力。

黑白照也是不錯的選擇，就像安妮·克莉絲提這張生動的自拍照。

開始囉！

1. 站在鏡子前面，決定你想如何呈現自己。這一課唯一的要求就是你至少要有一部分出現在畫面中。

2. 尋找光線良好的地點，而且符合你想要表達的情緒。

3. 仔細研究你的背景。你想要拍攝有景物的環境，還是簡單的背景？

4. 將相機架在腳架上，或放在桌面、檯子或一疊書上。

5. 找一樣東西替代你在畫面中的位置，枕頭、拖把或填充玩具都可以。

6. 試拍幾張，確定聚焦和曝光沒有問題。

7. 設好自動倒數或遠端遙控，然後趕快就位。拍過幾個姿勢後，嘗試不要直接看鏡頭。

用拖把當替身。

你也可以跳過步驟3到步驟7，改用有趣的方法，從倒影或影子中拍攝自己。自拍照，薇樂莉‧亞斯提爾攝。

週五賞析時間

我們該休息一下，不要拍攝新照片，而是花點時間欣賞前人的作品。請去圖書館，能扛多少攝影集就扛多少回家。試著選擇你從來沒聽過的主題和攝影師，花一個小時翻閱這些作品。

· 今天不用帶相機出門。

「相機是一樣工具，能教人如何不透過相機看世界。」

——桃樂絲·蘭格
（Dorothea Lange，攝影家）

進行這一課時，你必須離開電腦，拿真正的攝影集來看。你翻閱書頁的速度，還有油墨印在紙上的重製品質，都能讓你更享受欣賞作品的過程。

開始囉！

以下是一些有趣的主題，還有我認為專精這個主題的攝影家。挑幾個你有興趣的，找出他們的作品，好好研究，看看對你能有何啟發。

· 現代靜物：艾德華·威斯頓（Edward Weston）

· 人物／當代名人：安妮·萊柏維茲（Annie Leibovitz）

· 嬰兒：安·傑德（Anne Geddes）

· 狗：威廉·維格曼（William Wegman）

· 現代紀錄攝影：保羅·史傳德（Paul Strand）

· 當代廣告與時尚：漢斯·尼勒曼（Hans Neleman）

· 現代抽象攝影：拉斯洛·莫霍里·納基（László Moholy-Nagy）

· 當代文化／年輕新秀：麥特·埃區（Matt Eich）

· 國際紀錄攝影：葛文·杜博瑟謬（Gwenn Dubourthoumieu）

· 當代自然攝影：亞特·沃非（Art Wolfie）

· 歷史景觀：威廉·亨利·傑克森（William Henry Jackson）

· 當代生活：喬爾·梅耶若維茲（Joel Meyerowitz）

· 廣告：Hiro（本名：若林康宏）

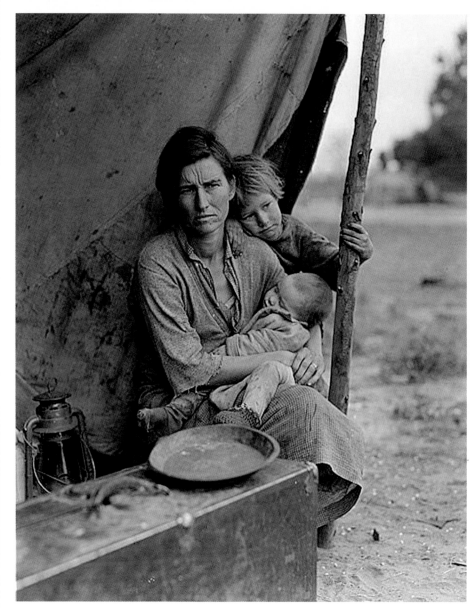

桃樂絲·蘭格在經濟大蕭條時期替「美國工作改進組織」拍攝了一系列知名的移工照片，這是其中一張引人注目的作品。

收藏品

設定

我到中美洲旅行時，曾碰過兩次當地居民問我：「你會收藏什麼東西？」我不清楚他們為什麼認為美國人都會收藏東西，還是只是巧合，或是翻譯出錯了，但我因此開始思考我們擁有的物品如何定義我們的身分。在這一課，我們要隨機拍攝我們的東西，藉此深入探討這個概念。

· 關掉閃光燈。

· 傻瓜相機：使用靜物模式。

· 數位單眼相機：這一課很適合練習手動模式，因為你可以完全控制拍攝現場。

· 智慧型手機：如果你的手機能伸縮鏡頭，那請你站得離拍攝場景遠一點，再伸長半個鏡頭取景。

「房子其實就是一堆東西，上頭再加個蓋子罷了。」

——喬治‧卡林
（George Carlin，喜劇演員）

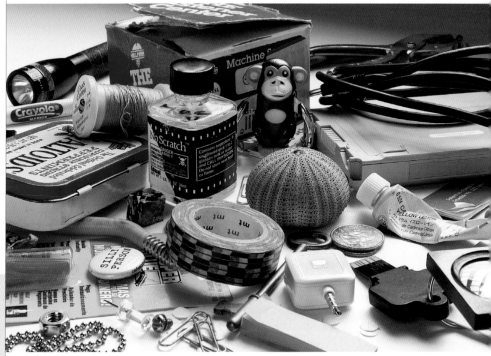

挑一些本來就放在一起的東西，比方說這是我的垃圾抽屜裡所有的東西。

開始囉!

1. 找出你自然收集到的一些物品。你一定要隨機挑選拍攝對象,例如現在剛好擺在廚房或檯面上的每樣東西,或是口袋或錢包裡的所有東西。

2. 選擇單色的表面當背景,靠近窗戶,但不要讓太陽直射拍攝對象。

3. 將東西擺好,並盡量擺得自然。這種方法稱為控制中的混亂:表面上東西本來就擺成這樣,然而其實是經過細心擺放,以傳達視覺訊息。

4. 將相機角度放低,平視你的收藏品,而不是由上俯瞰。

5. 先試拍幾張,研究拍攝成果。

6. 隨意移動物品,讓照片中每樣東西都看得清楚,但仍保有一絲緊張感和設計感。

窗邊的光源柔和,很適合拍攝一些小型物體。

小撇步

在紙上剪一個硬幣大小的洞,把紙蓋在相機螢幕上移動,讓你每次只能看到照片的一部份。你可以認出照片中任一區塊內的物品嗎?還是很多神祕的區塊,連你也看不懂?試著移動物品,直到照片中每個區塊看起來都有意義。這個過程很辛苦,但請努力撐過去。

紀錄

設定

- 關掉閃光燈。
- 傻瓜相機：使用快照模式最好。如果可以的話，建議你使用黑白模式。
- 數位單眼相機：使用自動模式，這樣你才能快速移動，並在光線微弱的情境下拍攝。為了停格效果，你可能必須犧牲景深。
- 智慧型手機：每一個景都多拍幾張，等後製時挑出最好的一張。

「黑和白就是攝影的顏色。對我來說，黑白象徵希望和絕望，兩種永遠執掌人類的狀態。」

——羅伯・法蘭克
（Robert Frank，攝影家）

照片代表事實還是創作？你的答案會影響你對待拍攝對象的方法，因此拍攝成果也會不同。在這一課，請假裝你是記者，而你必須深度報導某一件事或某個人。

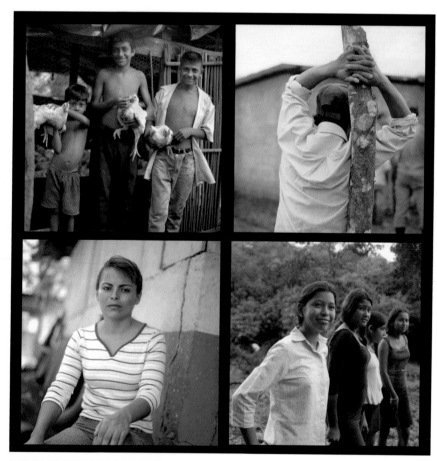

記錄尼加拉瓜偏遠村落人民的照片。

開始囉！

1. 選擇你要報導的事件或人物。你應該挑你不太熟悉的主題，因為拍攝和研究的過程要同時進行，最終才能有所收穫。

2. 計畫如何接觸你的拍攝對象。如果你想拍人，試問你能不能跟著他們半天或一天。如果你想拍攝一個活動，就要查好時程，並看看你需不需要申請許可。你可以跟著老兵走一天，或去參加模型飛機展。

3. 以黑白模式拍攝，或在後製時更動顏色。

4. 確定記憶卡要有充足的空間，讓你能瘋狂去拍。

5. 特別注意拍攝對象在動作之間的放鬆時刻。

6. 就算你不確定曝光或聚焦的狀況，還是繼續拍。

7. 結束拍攝後，請立刻簡單編輯一下你的照片。接著隔一天，再重新審視你的選擇。

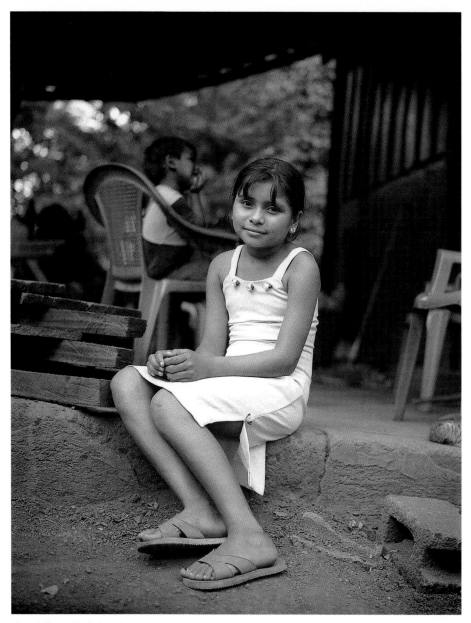

我和這些人相處的時間愈長，照片中的影像就愈顯得親密有趣。

LAB 37

卡拉的跨媒材創意教室：
迷你照片日記

媒材

- 10～20張照片
- 3張雙面噴墨用卡紙板（或類似的紙）
- 噴墨印表機
- 鑽子
- 針線（或類似的工具）
- 裁紙機或美工刀、尺
- 筆

「不管是寫作還是日常的習慣，一旦不再有利，就必須馬上放棄，才是真正有用的習慣。」

——威廉・薩默塞特・毛姆
（W. Somerset Maugham，作家）

這一課我們要做一個親密的多層次作品，你可以在親手做的日記中，記錄你對攝影的經驗和感受。

以後欣賞這一課的作品，應該能將你帶回拍攝照片的那一天，讓你想起當時的感受。

開始囉!

圖一:將照片放在頁面中間,因為稍後還要裁切頁面。

圖二:裁切對折後,將頁面重疊形成一本書。

圖三:最後一步時,針應該從線段的另一側穿出來。

1.選擇10-20張照片。使用照片編輯軟體,在風景模式下打開六個信封大小的頁面。將相片貼在這六個頁面上,周圍記得留白,好在最後才能寫字(圖一)。等你滿意照片的排版後,將頭三頁印到卡紙板上,接著把這三頁放回印表機中,將後三頁印在反面。印好之後,你就會有三張卡紙板,兩面都印了照片。

2.用裁紙機或美工刀,將每張卡紙板剪成13X25公分大小,再對折做成三張13X13公分的對折紙片。將三張卡紙板像書頁一樣疊起來(圖二)。用鑽子沿著折線等距鑿出三個洞,穿透三張卡紙板。

3.將卡紙板簡單裝訂起來。從中間的洞把針由外往內穿過,在外側留下約8公分長的線。固定好線尾,然後將針穿過上方的洞,接著從最下方的洞再穿回內側,最後從中央的洞穿出來(圖三)。拉緊線,打一個平結,你想要的話可以將多餘的線頭剪掉。

4.最後回想當初拍攝這些照片的情景,寫下你想到的事:你可以寫下一整個故事,或用隨機的文字和詞彙增添頁面的質感(圖四)。

圖四:加上一些字來完成這本日記。

塗鴉作畫

　　攝影有很多面向。大多時候，攝影需要精確的計算，連最微小的細節都要經過仔細規劃；有時候攝影則很隨機、隨興又快速。在這一個單元裡，我們要使用某些攝影技巧創造奇特的照片，經由有趣的實驗來挑戰相機的極限。有幾課的最終成品只是抽象的圖案，看不出來是什麼，也沒有意義，只是簡單的色彩、顏色和形體而已。

　　攝影技巧只是替這些實驗開頭而已。你也可以自己亂想一些花招，例如把相機晃來晃去，或把東西黏在鏡頭上。數位攝影的好處就是可以馬上看到成果，因此實驗精神非常重要，你必須有創意，不要怕耍笨，而且要跳脫框架思考。

　　你可能覺得某些技巧怎麼使用也拍不出有趣的照片，但其實你搞不好已經快成功了。再努力一點，嘗試不同的曝光、距離或動作；有時將畫面調暗一點、動得慢一點，或靠近拍攝對象一點，原本不成功的拍攝方法突然就成功了，所以千萬別退縮。

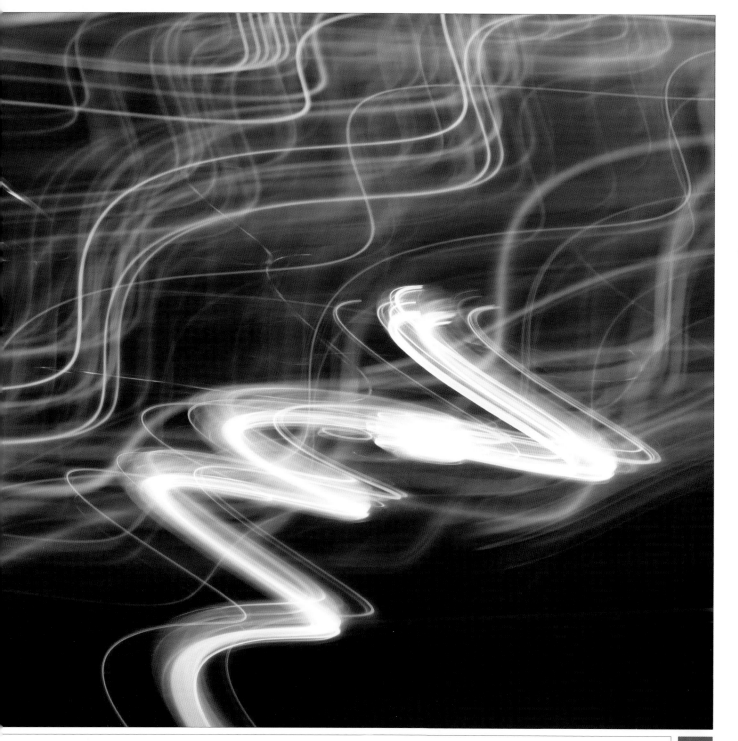

38 模糊

通常我們都覺得模糊的照片不好，然而刻意拍攝的模糊照片往往充滿驚喜和神祕感。動態模糊指的是長時間曝光（1/30秒或更長）的時候，有東西移動了：可能是相機、拍攝對象，或兩者都有。

- 關掉閃光燈。
- 傻瓜相機：手動將感光度調到最低。如果你的相機有手動模式，就將光圈調到最大的數字。
- 數位單眼相機：手動將感光度調到最低。使用快門優先模式，選擇1/8秒或更慢的快門速度。
- 智慧型手機：在比較昏暗的環境下，大部分手機都會自動拉長快門時間。

「世上沒有無聊的事物，只有無聊的人。」

——傑利・尤斯曼
（Jerry Uelsmann，攝影家）

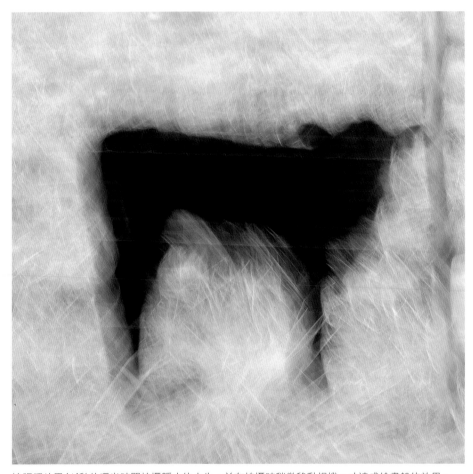

這張照片用1/4秒的曝光時間拍攝靜止的小牛，並在拍攝時稍微移動相機，才達成繪畫般的效果。

開始囉！

1. 這一課的目標是要拍攝一些有趣的模糊照片。

2. 將相機的快門速度調為1/8秒或更慢，1/4秒到1/2秒之間能拍出最好的效果。所以你需要使用小光圈（約f/16），以及（或者）選擇比較陰暗的環境，若在明亮的陽光下拍攝，快門速度可能會不夠慢。

3. 使用下列其中一種方法捕捉動作：

 - 將相機放在腳架上，拍攝移動中的物體：汽車、人行道上的行人、瀑布或鞦韆上的小孩。

 - 拍攝對象或景物維持不動，反而移動相機。你可以左右、上下移動，旋轉相機，或在快門打開時伸縮鏡頭。

 - 拍攝對象移動時，同時移動相機。跟著拍攝對象跑，讓背景模糊，或往反方向移動。

4. 這一課的練習重點是嘗試不同的快門速度和相機移動方式。要小心喔，你可能就這樣耗掉一整個下午了！

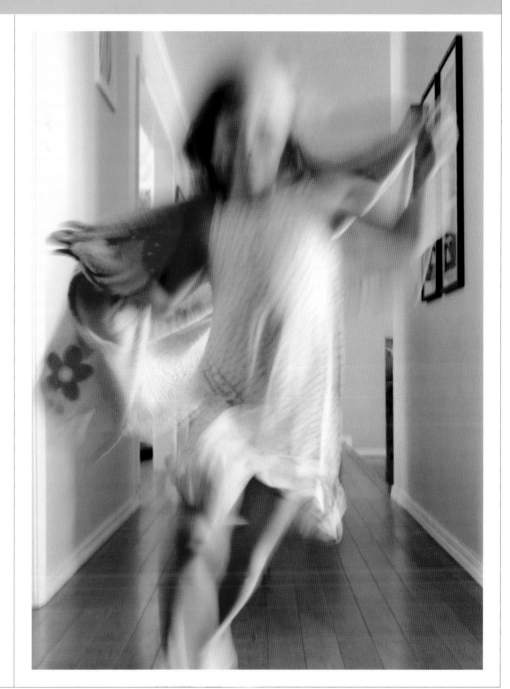

這張安琪‧艾倫拍攝的照片很成功；模特兒在動，但相機是靜止的。

LAB 39 亂塗亂畫

設定

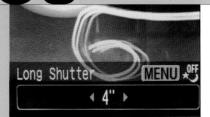

Long Shutter MENU OFF
◂ 4" ▸

- 關掉閃光燈。
- 傻瓜相機：使用「夜間」模式。大部分的相機都會有「長時間曝光」設定（請參考使用說明書）。
- 數位單眼相機：將相機設為手動聚焦和曝光。先從光圈f/16、快門5秒的曝光率開始嘗試。
- 智慧型手機：如果周遭非常暗，你挑選的光源又非常亮，就可以進行這一課。

> 「光線就像你的蠟筆，而蠟筆盒中永遠都有另一個顏色。」
>
> ——泰卓克・蓋瑞森
> （Tedric A. Garrison，攝影家）

使用固定光源，在長時間曝光的時候四處移動相機，創造一幅光的畫作。

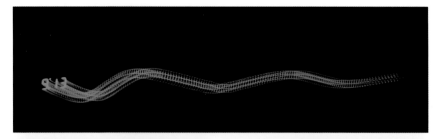

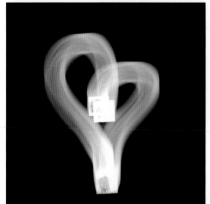

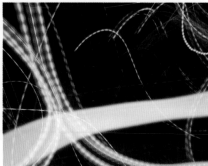

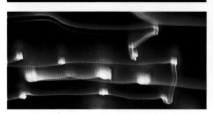

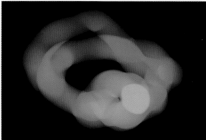

這些塗鴉畫是用鬧鐘、iPad、夜燈、檯燈和浴室鏡燈畫出來的。

開始囉！

1. 在昏暗的環境中尋找亮的光源，譬如夜間的路燈就很適合。你也可以試試看蠟燭、聖誕裝飾燈、玩具或你的手機。
2. 將相機對準光源，接著開始移動相機，同時按下快門。
3. 拍攝很多不同的照片，嘗試以不同的速度和距離移動相機。
4. 通常廣角鏡頭拍出來的效果最好。
5. 你可以伸縮鏡頭、旋轉相機或晃動相機，來創造不同的效果。

小撇步

· 按下快門前，確定光源位在畫面中央，否則相機可能為了在黑暗中找到東西聚焦，而延遲拍攝時間。
· 試試看B快門設定，只要你按住快門鍵，快門就會一直開著。
· 在按下快門鍵前就開始移動相機。

拍攝這張街景時，我使用腳架，曝光了4秒鐘。

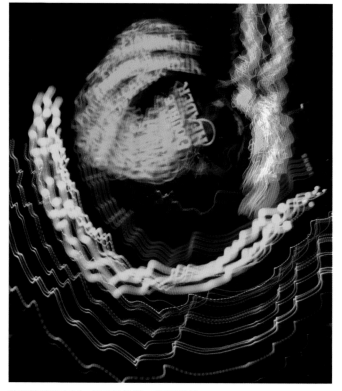

這張塗鴉畫在同一個場景拍攝，曝光2秒鐘。

穿越小洞

設定

- 關掉閃光燈。
- 傻瓜相機:風景模式通常效果最好。
- 數位單眼相機:使用手動模式,依照相機判讀的數據調整曝光度,再開始拍攝。
- 智慧型手機:用這種方式拍人應該很好笑,你可能要先練習單手拿手機拍攝,再去追著人拍比較好。

「你得能夠改變世界才行。」

——寇特妮・洛芙
(Courtney Love,歌手)

攝影就像烹飪,每樣材料要相互結合才會形成最終成果。你需要在你的照片中加入什麼呢?在這一課,我們要用圓形小窗口隔出一些簡單的元素,創造我們自己的小世界。

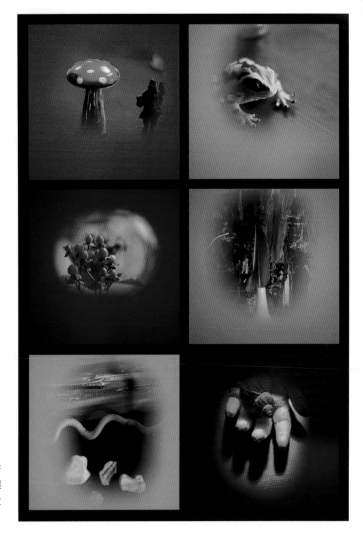

線上學生克斯汀・坎普說:「這一課的練習讓我專注研究小東西,並找到全新的觀點。」

1. 在20×25公分的厚紙片或硬紙板上剪一個乒乓球大小的洞。你可以選用自己喜歡的顏色，不同顏色會造成不同的效果。

2. 出外練習用圓形小窗取景。看到喜歡的景物時，請透過小洞照一張照片，就這麼簡單。

3. 調整紙板和相機之間的距離，嘗試不同的取景和效果。

4. 每張照片都要照到一部分的紙板。

薇樂莉‧亞斯提爾用半透明的紙板拍出這張美麗的照片。

小撇步

- 聚焦和曝光是兩大挑戰，因為相機會將紙片納入判讀的範圍，但你只希望相機偵測並聚焦在圓洞內的景物。

- 為了正確聚焦，請確定對焦點（螢幕上閃動的小方框）對在你想拍攝的對象上，而不是在紙板上。如果你的相機有顏面偵測或多點聚焦功能，請關閉這些功能。

- 紙板顏色比周遭環境亮或暗，會影響曝光的正確程度。使用白紙的話，可能需要過度曝光一級，黑紙的話則需要降低曝光一級。請使用曝光補償功能。

設定

- 使用腳架。
- 關掉閃光燈。
- 傻瓜相機：使用長時間曝光，這項功能通常在功能表的「夜間模式」或「長時間曝光」列表下。
- 數位單眼相機：手動將曝光度調為f/8，快門速度調為1秒鐘，再由此微調。
- 智慧型手機：如果夜景夠亮的話，應該就能拍出好照片。

「你知道，沒有陽光的日子啊……就像黑夜一樣。」

——史提夫・馬丁
（Steve Martin，演員）

數位相機具有吸收光線的能力，因此可以拍出不少驚人的作品。讓快門長時間開著，便能記錄下一抹抹的光線，甚至讓昏暗的夜景看起來像白天。曝光時間愈長，畫面就會愈明亮。

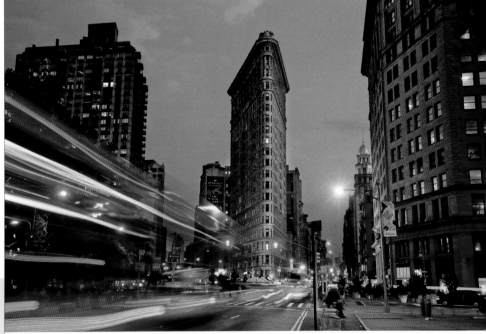

熨斗大廈（Flatiron Building）這種經典地標很適合當作夜景拍攝的對象。

開始囉！

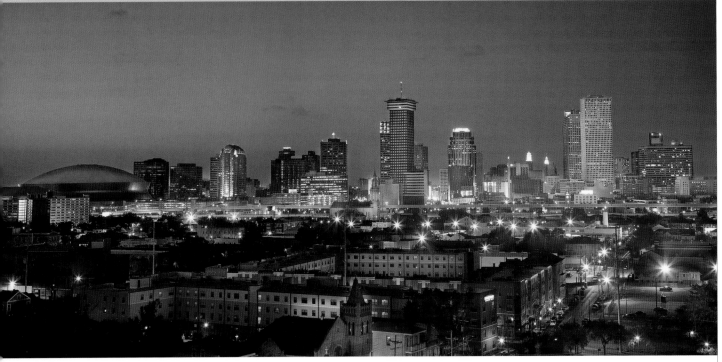

這張路易斯安那州紐奧良的微光夜景攝於日落後約30分鐘，這時天空的亮度剛好和城市的燈光互相配合。

1.尋找景物和燈光有趣的夜景地點，例如橋或大樓。

2.架好腳架，先試拍幾張，確定構圖和取景。

3.太陽下山約20分鐘後，開始使用不同的快門速度拍攝。每隔10分鐘左右就拍幾張，直到完全天黑為止，這樣你就能拍到一系列天色亮度不同的照片。

4.日落後一陣子會出現所謂的「魔幻時刻」，這時天空的亮度和建築物窗口的亮度會相符。如果你等太久，可能只會拍到一片漆黑的天空和幾個明亮的光點；如果太早開始拍，則會拍到洗白過亮的天空。

小撇步

· 使用遙控器或倒數計時來啟動快門，避免相機震動。

· 如果你要拍攝公共場所或建築，記得事前做好計畫，才知道這些地點什麼時候開始夜間打光。

· 相機的B快門設定可以讓你設定很長的曝光時間，因為只要你不放開快門鍵，快門就會一直開著。這個設定最好搭配遙控器使用。

LAB 42 光線畫

- 關掉閃光燈。
- 傻瓜相機：檢查看看有沒有長時間曝光的設定，有時設定名稱是「夜間模式」。
- 數位單眼相機：如果你有遙控器，可以讓快門持續開著，那麼使用B快門設定的效果最好。不然你也可以使用倒數計時功能，搭配最慢的快門速度。
- 智慧型手機：請跳過這一課。

「這個世界不大，但我可不想負責在整個世界上作畫。」

——史蒂芬·萊特
（Steven Wright，喜劇演員）

這一課有點像「亂塗亂畫」，也有一點像「模糊」，只不過這次相機維持不動，我們反而將光源繞著拍攝對象移動。長時間曝光時，相機的感應器會記錄所有照射在拍攝對象上的光線，因此我們需要非常長的曝光時間，才能用手電筒在拍攝對象上作畫。

為了拍攝這張照片，我在長達5分鐘的曝光過程中，要魏斯靜止站在不同的位置，我則拿著巨大的手電筒，把光打在他身上。

開始囉！

1. 選擇拍攝對象：人、房子、車或靜物，什麼都可以。

2. 挑選陰暗的室內或室外進行拍攝，並將相機架在腳架上。比方說，入夜後周遭房子都熄了燈，在後院拍攝就不錯。任何周遭光線都會影響結果，不過如果你想在照片中呈現周圍環境，這反而會有幫助。

3. 將相機的快門速度調到最慢，如果有遙控器的話，則使用B快門設定。相機本身的光線偵測器在這一課沒什麼用，因為實際曝光過程中，你會增添額外的光線，因此先從f/8的光圈用起，持續嘗試什麼設定最適合。

4. 使用手電筒或檯燈，將聚集的一束光線打在拍攝對象上。

5. 將燈光打在拍攝對象或景物上，手動對焦，再開始拍第一張照片。

6. 設好倒數計時或遙控器，打開快門，然後移動光源在拍攝對象上「作畫」。

小撇步

- 讓光線持續移動。
- 光線和拍攝對象之間的距離會影響亮度，光線照射特定位置的時間長短也會。
- 如果你不想出現在照片裡，請記得穿深色衣服。
- 從不同角度和位置照亮拍攝對象。
- 不要馬上放棄，你可能要嘗試幾次才能找出最好的拍攝方法。

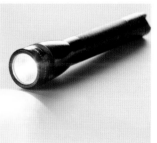

不同手電筒的效果也不一樣。拍攝這張照片時，我選了一間完全漆黑的房間，並用了一支小的聚光手電筒。在30秒的曝光過程中，我將光線繞著拍攝對象打轉，還照在背景上。

LAB 43 散景

- 關掉閃光燈。
- 傻瓜相機：使用你能控制光圈大小的手動設定，將光圈調到最大。或者使用肖像或微距模式。
- 數位單眼相機：使用手動模式或光圈優先模式，將光圈調到最大。
- 智慧型手機：利用某些應用軟體就能拍出不錯的散景效果，例如Instagram。

「圖畫是一首沒有字的詩。」

——賀拉斯
（Horace，詩人）

散景一詞源自於日文「ボケ味（BOKE-AJI）」，意指模糊。這個詞於1990年代末期在美國開始風行，但這項技巧從攝影發展初期就已經存在。基本上來說，散景是相片中出現模糊區塊所帶來的美好效果，通常指的都是背景模糊。只要使用很大的光圈拍攝，聚焦在很近的物體上，就能創造散景效果。在這一課，我們要練習用其他方式選擇性製造散景。

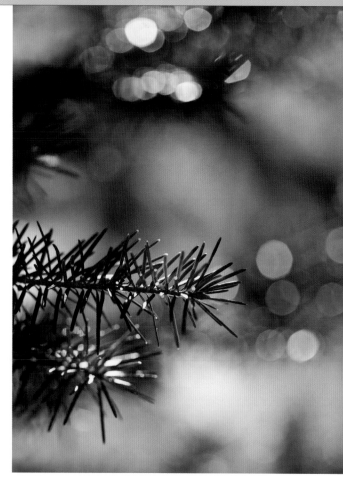

「散景」一詞形容相片中，光線沒有聚焦的美好效果。

開始囉！

散景的模糊感可以同時出現在前景和背景。

你已經學會藉由大光圈來創造散景效果了（第14課）。這一課你可以實驗以下這些技巧，給自己更多選擇。挑選你喜歡的拍攝對象，嘗試看看吧。

1. 過去人像攝影師會在鏡頭邊緣抹點油，讓畫面上的特定區域模糊。我不建議你弄髒鏡頭，不過你可以買一片紫外線濾鏡（透明玻璃鏡片，可裝在數位單眼相機的鏡頭前面），然後在上面抹凡士林。用乾淨的布在濾鏡上擦出一塊乾淨區域，看看拍攝出來的效果如何。

2. 利用「穿越小洞」（第40課）提到的技巧，不過用透明塑膠板取代硬紙板。堅硬的醋酸纖維板效果不錯，或者你也可以用保鮮膜包住「眨眼！」（第2課）用的紙框。更動小洞的大小，還有板子和鏡頭之間的距離。長焦距鏡頭比廣角鏡頭更適合這種拍攝方式。

3. 後製：許多新的編輯軟體（例如Photoshop CS6）都備有簡單好用的濾鏡（移軸鏡頭），能在一般照片上創造部分聚焦的效果。iPhone和Android都有應用程式能製作精美的相片：試試Tilt-Shift Generator或Instagram。

你可以添購Lensbaby等特殊鏡頭，精確掌控想模糊的區域。

該模糊還是不該模糊

散景跟許多攝影技巧一樣，有時也會因為過度氾濫而變得老套。什麼時候該用什麼攝影技巧，也是創意抉擇的一環，該由你的直覺決定。想想你的感受，還有你想透過照片傳達什麼。散景能創造神祕、浪漫的氣氛，如果這符合你想傳達的訊息，你才應該使用散景。

如果散景符合照片的氛圍，你幾乎不會注意到散景存在。反之，如果你看照片第一眼就注意到散景，那就太刻意了。

卡拉的跨媒材創意教室：點點

探取

- 攝影主體位在簡單背景前的照片
- 布料轉印紙（薄布料用，冷卻後撕除。例如Avery牌轉印紙）
- 一小盒水彩
- 12號圓刷或類似的筆刷
- 噴墨印表機
- 裁紙機或美工刀、尺

> 「每件事都是刻意的，你只要把一點一點的證據串起來就知道了。」
>
> ——大衛・拜恩
> （David Byrne，音樂家）

點點很好。

點點很有趣。

我們再來多點一些吧！

第19課時，我們依照普通用途使用布料轉印紙，把你的照片轉印到另一個平面上。這一課我們要把轉印紙當成畫布，印好照片後直接在上面作畫。顏料接觸到轉印材質的反應，加上印好的照片，便能形成非常獨特的混搭作品。

這片乾燥花瓣是放在水彩紙上拍的，細緻的背景正好和水彩點點搭配得天衣無縫。

開始囉！

1. 找出一張拍攝對象位在單調背景前的照片，或特別去拍一張。

2. 打開電腦編輯程式，調整照片大小，然後印在22×28公分的轉印紙上。

3. 挑出你喜歡的水彩顏色，混在一起。多加點水，因為顏料要非常濕。

4. 將筆刷沾滿顏料，接著小心翼翼觸碰轉印紙。重複這個動作。1、2分鐘後，顏料就會和轉印紙起反應，開始擴散。畫更多點點時，記得要在拍攝對象周圍留下足夠的空間，讓顏料擴散（圖一）。

5. 繼續畫點點。讓點點散開，創造類似壁紙的花紋，或將點點擠在一起，形成隨機的質感。

6. 等顏料乾了，請將白色邊框裁掉（圖二），將你畫好的照片放在硬紙板上。

圖一：每個點點之間要留些空間，讓顏料散開。如果需要的話，你可以稍後再把空隙填滿。

圖二：顏料可能會擴散到照片以外的地方，為了保持整齊，請用裁紙機或美工刀裁切照片。

小撇步

多印幾張照片，嘗試在背景使用不同顏色的點點。畫「尖叫」這張作品時，我試了黑色、藍色和綠色，最後才決定用黃色。

「尖叫」／紙上混合媒材。

潛入深海

在上一個單元，我們拍了不少隨機的照片；在這一個單元，我們要挑戰經過深思熟慮、精心設計和事前規劃的攝影。為了這一單元的練習，你需要投入更多心力，創造生動的照片；你需要建造東西、接觸他人，或前往你沒去過的地方。

這是我最喜歡的攝影方式：先想出攝影的概念或主題，接著開始做拍攝行程規劃，收集需要的器材和資料，最後才開始拍攝。雖然你需要辛苦付出才能拍到照片，其實也獲得了無數機會，能發現新東西和新想法。

隨著攝影成為你日常生活中越發重要的一環，你將不再只是記錄回憶，更能創造回憶。只要你的身心都更加投入攝影的過程，你的照片就會愈來愈有意義！

LAB 45 框啷！

砸碎一樣東西（什麼都可以），然後襯著白色背景拍攝。試著營造銳利的圖像感。

- 關掉閃光燈。
- 傻瓜相機：使用近拍或微距模式。
- 數位單眼相機：使用中景深，注意聚焦。確保快門速度在1/60秒以上，才能拍出銳利的照片。
- 智慧型手機：一定要在光線充足的地方拍攝，以避免動態模糊。

「藝術是一種洗滌靈魂的方式。」

——桃樂絲・派克
（Dorothy Parker，作家）

打碎弄壞東西是非常激烈的行為，因此拍攝出來的照片通常也極具衝擊力。

開始囉！

薇樂莉‧亞斯提爾拍攝。

1. 選擇白色或淺色的背景，你可以挑紙張、桌面、床單或塗過油漆的平面。

2. 將拍攝地點設在光源旁邊，才能拍出明顯好看的影子。陽光直射的窗戶或沒有燈罩的燈泡能形成最好的效果。

3. 用砸的或摔的弄壞一樣東西，然後拍下結果。

4. 嘗試各種拍攝角度，由高（直接俯瞰）到低（接近平視）。

5. 使用曝光補償提高或降低曝光程度，以增加圖像感。

模仿非攝影作品

想想你最喜歡的藝術作品：畫作、雕像或小說。這些作品能轉化為照片嗎？這一課的作業就是要拆解分析一件非攝影作品，再以照片的形式盡可能逼真重現。

- 準備腳架。
- 關掉閃光燈。
- 傻瓜相機：使用符合拍攝主題的模式。
- 數位單眼相機：最好使用手動曝光和聚焦。先試拍幾張，並進行包圍曝光，再正式開始。
- 智慧型手機：將手機架在書堆或類似的東西之間，這樣每次你移動拍攝對象時，才不用重新取景。

「好的藝術家用借的，頂尖的藝術家用偷的。」

——畢卡索
（Pablo Picasso，畫家）

想完成這一課，你可能需要到附近的二手商店或古董店走一趟。

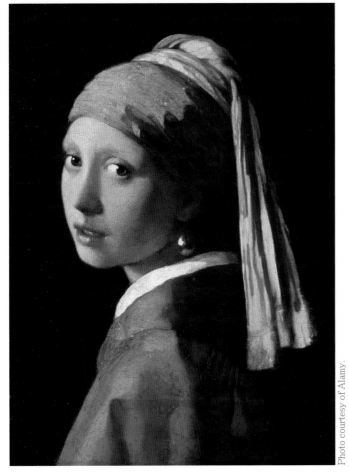

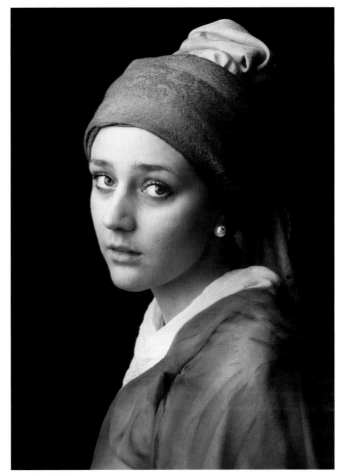

Photo courtesy of Alamy.

戴珍珠耳環的少女，翰尼斯・維梅爾（Johannes Vermeer）繪，約於1665年。

戴珍珠耳環的貝特妮，克莉斯提・桑罕拍攝，於2011年。

1.試著模仿所有的細節：相機角度、採光、景深和顏色等等。試拍幾張，在電腦上仔細研究，再正式開始。

2.將拍攝過程分成幾天也不錯。

　第一天：選擇圖樣、勘景、尋找道具和/或模特兒。

　第二天：試拍、調整燈光、規劃模特兒的姿勢。

　第三天：準備場地、拍攝正式照片。

LAB 47 照片中的照片

概說

・關掉閃光燈。

・傻瓜相機：使用風景模式和最低的感光度。

・數位單眼相機：使用手動模式，並將快門速度調快一些。由於你需要拍出很銳利的照片，所以請使用低感光度，照片才不會太模糊。

・智慧型手機：這一課用手機很有趣，因為你在手機上就可以把畫面拉近了。

「圖畫中的物體應仔細擺設，因為物品位置能各自講述不同的故事。」

——歌德
（Johann Wolfgang von Goethe，作家）

一張照片包含了無數的細節，只要你仔細觀察，可能就會在最明顯的主題之外，看到其他的層次和故事。

從隔頁的沙灘照片中，我發現了這個小故事。

1.出外拍照，或從你的收藏中找出拍攝範圍很廣的照片：例如路上滿是行人的街景、海灘，或是廣角風景照。

2.在電腦上複製這張照片，這樣才不會破壞原圖。

3.從照片上挑出一塊你感興趣的形狀或對象，將畫面拉近，直到你截出一張全新的圖案。

4.剪下你選擇的區域，接著選擇編輯軟體中「影像大小」或「調整大小」的功能，鍵入照片原圖大略的尺寸和解析度，例如400×600，180ppi，你會得到一張顆粒粗糙的照片，但不會看到像素。

5.多做幾張這種拉近截圖，將成品排列在一起，講出新的故事。

LAB 48 真的嗎？

數位科技徹底帶動了攝影革命，讓我們拍起照來更容易；除此之外，你永遠都能把相機帶在身邊，永遠不會沒有底片，而且可以馬上看到拍攝結果。這些革新不只改變我們拍照的方式，也影響了我們對攝影的看法。在這一課，我們要回到過去，用底片拍照。

- 如果你有用底片的相機，請把相機挖出來，再買幾捲底片（光這件事就很有趣了）。如果沒有，請跟別人借一台相機，或買一台拋棄式相機。

「電腦攝影已經不是我們所知的攝影了。我認為所謂的攝影還是會永遠保有原始的特質。」

——安妮・萊柏維茲
（Annie Leibovitz，攝影家）

開始囉！

1. 挑選一個你喜歡的主題，拍掉一整捲底片。你選的主題應該跟第31課（「好討厭」）完全相反。
2. 數位攝影使用的所有術語都來自底片攝影時代，曝光、快門速度、光圈和景深在底片相機上的用法跟數位相機完全相同。

3. 使用手動的底片相機能夠增強你對曝光的了解，由於這種相機很好控制，反而能促使你思考相機的運作。
4. 把照片洗出來後，請仔細研究，並想想跟在電腦上看照片有什麼不同。

隨著你的攝影作品愈來愈生動，這一課我們要稍微繞遠路，放慢腳
步，讓我們能脫離那些數位小玩意，獨立思考我們的作品。

LAB 49 抽象

- 傻瓜相機：選擇符合拍攝情境的模式。
- 數位單眼相機：使用全手動模式，別受相機的判斷限制。曝光錯誤經常能造成抽象效果。
- 智慧型手機：試試看黑白照的應用程式。

「世上沒有所謂的抽象畫。你永遠都從寫實的事物開始，再抹去現實的所有痕跡。」

——畢卡索
（Pablo Picasso，畫家）

拍攝抽象的照片不太容易，因為攝影向來傾向捕捉事實，表達的主題也非常明確。你在「亂塗亂畫」和「模糊」這兩課已經拍過一些抽象作品了。由於每張照片都是由一系列的選擇組成，因此刻意拍攝抽象照片對於了解攝影的表達能力也非常重要。

找到的抽象圖樣。

開始囉!

透過以下方法,拍攝一張純粹由線條、形體和顏色組成的照片:

1. 收集一些外表看起來你有興趣的東西,組成一幅抽象畫。請假裝你在雕塑,憑感覺將這些物品拼湊起來,尋找物品之間有趣的交合、對比、線條和形態。為了不要一眼看出這些物品為何,你可以由上往下拍攝,使用動態模糊,或不聚焦,你也可以在低處增添數個強光光源,製造深色陰影。

2. 只以線條、形狀、顏色、質感和對比觀察這個世界,尋找抽象的畫面。挑選你覺得看起來有趣的圖案,而不是為了拍看得懂的照片而取景。選擇光線明亮、持久的地方,日落時分就是不錯的選擇。逆光打燈效果很好,或者你也可以直接對著光源拍攝,營造光暈效果。刻意靠近或從遠方遙望都能在一般物體中看出抽象的形狀。請記得,你要拍一幅美麗的畫面,但是沒有任何意義。

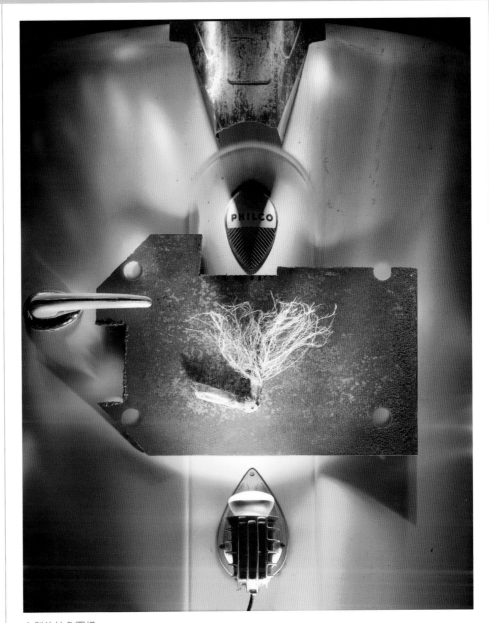

自製的抽象圖樣。

LAB 50 25名陌生人

- 關掉閃光燈。
- 傻瓜相機：使用肖像模式。
- 數位單眼相機：使用自動模式或光圈優先模式。不管選用什麼模式，都記得先練習一下，免得拍到忘我就忘了設定。
- 智慧型手機：這一課可能比較困難，因為如果你想用手機拍別人的照片，對方通常會比較遲疑。

「世上沒有陌生人，只有你還不認識的朋友。」

——葉慈
（William Butler Yeats，詩人）

如果你喜歡人像攝影，那這一課你可以挑戰自己的極限了。拍攝陌生人的照片正是見證攝影成為社會藝術的重要時刻，而且拍照只是開始：你的相機將成為催化劑，替你帶來意料之外的奇遇。

開始囉！

1. 拍攝25名陌生人。
2. 你可以花一年拍25個人，或每週/每個月拍1個陌生人，只要你能完成這一課就好。不管怎麼做，這都會是一個長期計畫。
3. 和你的模特兒聊聊，先徵詢他們的同意，並告訴他們你在做什麼。你不應該偷拍陌生人，因為最終照片必須呈現出你的參與。
4. 帶一本筆記本，記下拍攝的時間、地點和模特兒的名字。如果你有名片，就拿出來發給他們，這應該有助於攀談。
5. 先聽他們說，耐心引誘他們說自己的故事。拍攝照片應該是你做的最後一件事，不是第一件。

挑選自然的拍攝情境，例如觀光景點或活動會場。人們休閒放鬆的地方也很適合，因為他們在這裡比較願意跟陌生人說話。

LAB 51 迷失方向

設定

第一印象通常決定了我們對新地點的感受。在這一課，我們要試著在照片中捕捉這一抹最初的感覺，因此你必須純粹為了拍照，去一個從沒去過的地方。

- 傻瓜相機：這一課很適合嘗試相機上其他獨特的模式。試拍幾張，再選出符合你對當地看法的模式。
- 數位單眼相機：使用你最習慣的模式，才能盡情發揮創意。
- 智慧型手機：這一課很適合使用市面上酷炫的應用程式，例如Instagram。

「四處漫遊的人未必都迷路了。」

——托爾金
（J.R.R. Tolkien，作家）

挑選離家夠遠的地方，逼你必須刻意規劃一趟旅程。

為了讓你的旅途收穫良多，請遵守以下規範：

1. 去一個你沒去過也不太了解的地方。

2. 一個人去，或跟進行同一課的攝影師朋友一起去。

3. 這趟旅途的目的就是拍照，沒有其他目標，也不耗時做其他的事。

4. 給自己幾個小時隨意探索這個地方。

5. 一下汽車、火車或腳踏車就開始拍照。

6. 一注意到某樣事物，請馬上拿相機拍下來，接著再進一步研究，拍更多張照片。四處移動，尋找不同的光線和背景；靠近或遠離拍攝對象，仔細斟酌構圖，再繼續尋找下一個目標。

我第一次去路易斯安那州紐奧良的法國區時，下午一邊散步一邊拍了這些照片。

卡拉的跨媒材創意教室：抽象畫

材料

- 數位相片
- 你喜歡的繪畫媒材

「抽象畫非常抽象，會直接衝擊你的感官。前陣子有位評論家說我的作品沒有開頭跟結尾，他並不是要稱讚我，但這是我聽過最好的讚美了。」

——傑克遜·波洛克
（Jackson Pollock，藝術家）

我總是很羨慕抽象畫家，尤其是光憑想像就能創造出抽象圖案的藝術家。我也試過，但似乎就是做不到，因此每次我想創作抽象作品時，我都會從照片中尋求靈感。

相機能讓你快速嘗試不同的抽象構圖。我在泰國餐廳和朋友吃晚餐時，用手機拍下這幾張照片。

泰國餐廳的玫瑰花瓣，卡拉・桑罕作，紙上水彩及拼貼。

1. 在電腦上建立一個數位靈感檔案夾。檢視你拍的照片，把可能當作抽象畫靈感的照片放入檔案夾。如果你就是想把沒有很抽象的照片放進去，那就放吧。照片愈多愈好！

2. 眼睛永遠要放亮。帶相機出門時，請隨時注意有沒有拍攝抽象照片的機會，好增加檔案夾的收藏。

3. 時常打開檔案夾，花時間好好看每一張照片，並自問：為什麼我特別喜歡這一張照片？如果除掉這一條線，我會更喜歡嗎？

4. 拿這些照片來玩一玩。你可以用編輯軟體把照片弄模糊，或增加、移動畫面中的元素，來改善構圖。

5. 看著照片，畫下一系列速寫小圖，嘗試不同的構圖方式。有時候實際一動筆，你就知道這張畫成不成功了。

6. 雖然開始作畫的時候，你腦中會想著特定的照片或截圖，但如果畫一畫有了新的想法，你隨時都可以拋棄原本的構想。

字彙表

白平衡（white balance）：
相機設定與現場光源互相配合的過程，好確保所有顏色都能正常、自然呈現在畫面上。

光圈（aperture）：
光圈就像眼睛的虹膜，能控制穿透到相機感應器的光線量，因此能控制曝光；光圈也能影響景深。請參考光圈值。

光圈值（F-stop）：
描述光圈設定的數值，例如f/2.8、f/4和f/5.6。數字小=光圈大。每個整數表示相機接受的光線量是前一個整數的兩倍。

（光線）方向（direction (light)）：
主要光源和拍攝對象之間的相對位置。

快門速度（shutter speed）：
曝光時快門打開的實際時間，以幾分之一秒表現，例如1/60秒、1/125秒和1/250秒。每個連續的整數代表相機感應器接受的光線量比前一個整數少了一半（一級）。快門速度也會影響移動物體的模糊狀況。

亮度範圍（brightness range）：
一個場景中最亮和最暗之處的亮度差異。

級數（stop）：
光圈或快門速度的級別，每一級代表前一級兩倍的光線量。例如1/125秒讓相機接收的光線量是1/250秒的兩倍，因此就亮了一級。

情境（situation）：
拍攝場所的自然、既存光線。

場景（scene）：
片幅內的所有事物都是場景的一部分。

景框（frame）：
相機觀景窗或螢幕形成的長方形空間。

景深（depth of field）：
從前景到背景的聚焦範圍。我們的眼睛景深很淺，小光圈則能創造很深的景深。

感光度（ISO）：
底片或數位感應器對光線的敏感程度。低感光度（例如100）表示相機需要多一點光線才能拍攝，但相片品質也較高；高感光度（例如400）表示相機不需要太多光線，但成品顆粒較粗，比較模糊。

解析度（resolution）：
通常指影像的品質，以觀賞/輸出設備上每英吋的像素數量（ppi）表示。電腦螢幕的解析度通常為72到100 ppi，高品質的印表機則有300ppi以上。

影像（image）：
相機記錄下來的相片就稱為影像。

模式（mode）：
為了特定主題或情境設計的拍攝設定。相機會優先考量快門速度、景深和感光度，以拍出最好的相片。

檔案（file）：
組成一張相片的數位訊息，同一張照片可以同時有好幾個檔案。

雜訊（noise）：
以高感光度拍攝照片所產生的顆粒。長時間曝光的照片陰暗區域，以及高度操弄的攝影作品也會出現雜訊。

曝光（exposure）：
照片整體的亮度。光圈與快門速度合用就能控制曝光。

曝光補償（exposure compensation）：
大部分的相機都有這項功能，讓你在自動曝光模式下還能加強或降低曝光。自動曝光設定無法拍出你想要的效果時，就適合使用曝光補償。

攝影作品（shot）：
從構思到最終成形的照片，不管是什麼形式都算攝影作品。

攝影角度（camera angle）：
相機拍攝照片的實際高度。

協同藝術家

安琪・艾倫 Angie Allen
www.angieallen.com

薇樂莉・亞斯提爾 Valérie Astier
www.val-photography.com

費絲・貝瑞 Faith Berry

安妮・克莉絲提 Anni Christie
alyzen48.wix.com/anni-christie

克斯汀・坎普 Kerstin Kumpe

納塔莉・勒芙 Natalie Love

雪若・拉茲穆斯 Cheryl Razmus
cherylrazmus.blogspot.com

克莉斯特・桑罕 Christer Sonheim

克莉絲提・桑罕 Christi Sonheim

衛斯里・桑罕 Wesley Sonheim

卡琳・史溫森 Karine M. Swenson
www.karineswenson.com

葛雷絲・威斯頓 Grace Weston
www.graceweston.com

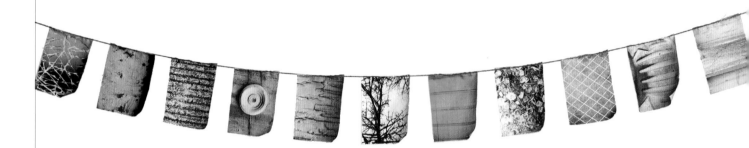

譯者介紹

蘇雅薇

臺師大翻譯研究所碩士，目前於倫敦大學攻讀比較文學碩士。喜歡為了休閒而閱讀，為了翻譯而閱讀。畢生志向便是躲在書頁後面，用自己的筆，寫別人的故事。譯有《搶救》、《你回來的時候》、《醬油靈藥》等書。譯作賜教：pwk072347@gmail.com

史帝夫・桑罕 Steve Sonhiem

資歷超過20年的商業攝影師。他畢業於聖塔巴巴拉的布魯克理學院，目前定居西雅圖。他相信攝影應該比較像是表達自我的行動，而非一門單純的技藝，也努力將這種哲學融入工作，不管他的拍攝對象是旅館、高級度假村、人物，或者食物。

他和藝術家妻子卡拉共同經營工作室，兩人一起做網路教學，授課內容包括素描、繪畫、跨媒材應用，以及攝影（搜尋PHOTO SILLY）。

steve@sonheimcreative.com
www.sonheimcreative.com

卡拉・桑罕 Carla Sonheim

著作豐富的知名插畫家，作品包括《畫畫的52個創意練習》、《動物的創意練習》。

carla@carlasonheim.com
www.carlasonheim.com

延伸閱讀

攝影達人的思考：

100位攝影達人×100張大師級照片×100個激發靈感的祕密
Photo Inspiration: Secrets Behind Stunning Images

1x.com——著 | 顏志翔——譯

LOOK. LEARN. BE INSPIRED.
觀看。學習。激發靈感。

1X.COM的圖庫就像一座寶藏，埋藏著許多知名攝影師以及具有潛力的攝影新秀的美麗作品。我們從中嚴格選出了100張美得令人屏息的頂級照片，集結成你手上這本難得一見的傑出作品集，同時並一一邀請這些攝影者從幕後出來現身說法，詳盡講解靈感捕捉的訣竅、拍攝的過程、技巧與所使用器材，絕對讓你大開眼界。

盡情欣賞這些作品，研究影像背後的故事，這裡就是靈感的湧泉，讓你可以一再回頭汲取，而且可以立刻增進攝影功力。

每按下一次快門都是傑作

86個精采瞬間，教你掌握LOMO攝影祕訣

凱文・梅瑞迪斯 Kevin Meredith——著 | 裴恩——譯

世界級LOMO攝影達人教你拍出與眾不同的照片！
讓你每按下一次快門，都能拍出傑作！

LOMO攝影的魅力就在於完全不受限，不同於一般相機真實捕捉物體原貌，LOMO特殊的影像效果——鮮豔明亮的色彩、模糊朦朧的邊界——更能吸引眾人的目光。本書收錄了將近100張精采傑作，挑戰你對攝影的實驗精神及創意極限，你會發現，原來拍人像不一定要拍到臉，陰天的時候更適合出門拍照，為了拍出別人拍不到的畫面，不但得帶著相機下海，就連沙塵暴也不能阻擋勇於冒險的攝影師。

還等什麼？現在就帶著LOMO拍照去吧！